让人人写好字

颜真卿

书法培训、等级考试推荐用书

楷书入门

基础教程

升级版

U0146216

颜勤礼碑

教程+碑帖
二合一
配名家书写视频

法书圭臬 盛唐气象 鲁公神髓 一览无余

其结构具有端庄豁达、舒展开朗、动静结合、巧拙相生、雍容大方之特点。其用笔横细竖粗，藏头护尾，方圆并用，雄健有力。竖画取"相向"之势，捺画粗壮且燕尾分叉，钩如鸟嘴，点画间气势连贯。碑中的字，同样的点画有不同的变化，生动多姿、节奏感强。此碑重法度、重规矩，具有大唐盛世之气象。

华夏万卷 | 编

CnS PUBLISHING & MEDIA | 湖南美术出版社

全国百佳图书出版单位

图书在版编目（CIP）数据

颜真卿楷书入门基础教程·颜勤礼碑：升级版 / 华
夏万卷编.—长沙：湖南美术出版社，2020.4
ISBN 978-7-5356-9008-1

Ⅰ.①颜… Ⅱ.①华… Ⅲ.①楷书–书法–教材Ⅳ.①
J292.113.3

中国版本图书馆 CIP 数据核字(2019)第 294523 号

YAN ZHENQING KAISHU RUMEN JICHU JIAOCHENG　YAN QINLI BEI　SHENGJIBAN

颜真卿楷书入门基础教程　颜勤礼碑(升级版)

出 版 人：黄　啸
编　　者：华夏万卷
责任编辑：彭　英　邹方斌
装帧设计：华夏万卷
出版发行：湖南美术出版社
　　　　　（长沙市东二环一段 622 号）
经　　销：全国新华书店
印　　刷：成都勤德印务有限公司
　　　　　（成都市郫都区成都现代工业港北片区港通北二路 95 号）
开　　本：880×1230　1/16
印　　张：7.5
版　　次：2020 年 4 月第 1 版
印　　次：2020 年 4 月第 1 次印刷
书　　号：ISBN 978-7-5356-9008-1
定　　价：28.00 元

前　言

　　《入门基础教程（升级版）》系列图书是一套专门针对毛笔字初学者编写的书法入门教程，旨在帮助初学者通过对碑帖的临习，了解其书法特点，掌握对应书体的书写基本功，为进一步的书法学习和创作奠定坚实的基础。同时，对古碑帖的爱好者而言，本套图书也可作为名碑名帖的临习指南和范本。

　　本丛书第一辑包括《曹全碑》《兰亭序》《九成宫醴泉铭》《雁塔圣教序》《多宝塔碑》《颜勤礼碑》《玄秘塔碑》《三门记》等八种历代极具影响力的碑帖，涵盖了隶书、行书、楷书三种常见的书法字体，囊括了王体、欧体、褚体、颜体、柳体、赵体等几大书体，全面而实用。

　　在体例安排上，本丛书遵循循序渐进、由浅入深的原则，根据初学者的认知能力及学习习惯精心编排，从基本笔法到笔画、部首的写法，再到结体、章法和作品创作，均进行了全面细致的讲解。知识讲解图文并茂、通俗易懂。本书范字的计算机图像还原均由资深的书法专业人士操刀，使范字更为清晰，同时力求保持字迹原貌，不损失局部尤其是笔画起收精细之处的用笔信息。

　　书末均附带了原碑帖的全文，以便读者朋友在学习过程中随时欣赏、参详，同时也为进一步临摹原帖提供了优秀的范本。

　　为了帮助读者更为便捷、直观地掌握书写和创作技巧，我们邀请陈忠建先生为例字录制了翔实的示范讲解视频，并力邀张勉之先生为每种书体创作了对应的章法演示作品。两位先生都是著名的书法家和书法教育家，传统书法功底深厚，教学经验丰富。相信他们的悉心指导会对读者朋友们的书法学习大有裨益。

　　本丛书在编辑过程中，得到了多位书法名家无私贡献的宝贵意见和建议，同时也得到了高校书法专业和书法教育机构不少骨干教师的帮助与支持，在此深表谢意。

　　中国书法艺术博大精深，书法理论与见解百花齐放，此书虽几经打磨、历久乃成，但仍嫌仓促，谬误疏漏恐在所难免，恳请读者、专家朋友们不吝批评和指正，以便我们不断改进与提高。

目　录

第一章　书写入门

第一节　颜真卿与《颜勤礼碑》

颜真卿（708—784），字清臣，京兆万年（今陕西西安）人，唐代名臣，杰出的书法家与政治家，被封为鲁郡公。颜真卿祖籍琅邪（今山东临沂），出身于世代从事训诂学、文学和书法的士大夫家庭。少年颜真卿在长辈的悉心呵护与严格教育下，学业精勤，尤工书法。他与唐代欧阳询、柳公权和元代赵孟頫并称"楷书四大家"。

颜真卿秉性正直，笃实纯厚，一生忠君爱国，鞠躬尽瘁，极富正义感，以义烈名于时。其书法初学王羲之、褚遂良，后得张旭笔法。正楷端庄雍容，遒劲茂密；运笔激越，森严奇伟；结体丰满，气象浑穆。其书风体现了大唐帝国繁盛的气象，并与他高尚的人格相契合，是书法美与人格美完美结合的典例。他传世的楷书碑刻最多，较有名的有《多宝塔碑》《麻姑仙坛记》《颜勤礼碑》《颜家庙碑》《大唐中兴颂》《东方朔画像赞》等；另有墨迹《自书告身》《祭侄文稿》等传世。

《颜勤礼碑》全称《唐故秘书省著作郎夔州都督府长史上护军颜君神道碑》，是颜真卿71岁时为其曾祖父颜勤礼撰文并书的神道碑，记述其生平事迹。《颜勤礼碑》四面环刻，存书三面；碑阳19行，碑阴20行，每行38字；碑侧有5行，每行37字。

与早期的《多宝塔碑》相比，此碑结构更趋宽绰饱满，行笔更加雄强苍劲。《颜勤礼碑》从字形看，借鉴了篆隶之法，用较为平正的笔画，左右基本对称；从用笔看，更富古朴稚气，讲究藏头护尾，中锋用笔；从结体看，笔势开张，尽显雍容华贵，富盛唐之气、大将之风。

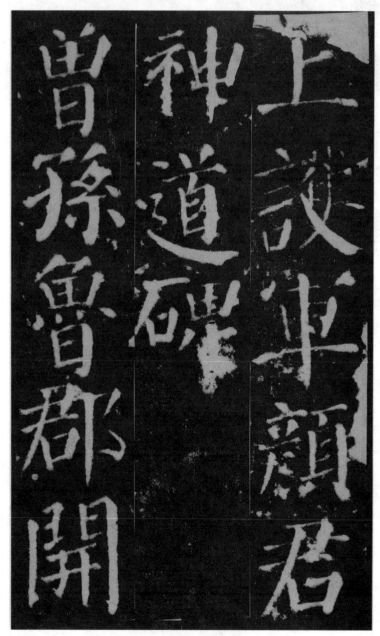

颜真卿《颜勤礼碑》(局部)

第二节　执笔方法与书写姿势

一、执笔方法

晋代书法家王羲之的老师卫夫人在《笔阵图》中写道："凡学书字，先学执笔。"我们学写毛笔字，首先要知道怎样执笔。古往今来，毛笔书写的执笔方法多种多样，但基本都遵循这样的规则：笔杆垂直，以求锋正；指实掌虚，运笔自如；自然放松，灵活运转。

本书介绍一种自唐朝沿用至今、广为流传的执笔方法——"五指执笔法"。顾名思义，这是五个手指共同参与的执笔方法，每个手指分别对应一字口诀，即：撅（yè）、押、钩、格、抵。

撅　撅是按、压的意思，这里是指以拇指指肚按住笔管内侧；拇指上仰，力由内向外。

押　食指指肚紧贴笔管外侧，与拇指相对，夹住笔管；食指下俯，力由外向内。

钩　中指靠在食指下方，第一关节弯曲如钩，钩住笔管左侧。

格　无名指指背顶住笔管右侧，与中指一上一下，运力的方向正好相反。

抵　小指紧贴无名指，垫托在无名指之下，辅助"格"的力量；小指不与笔管接触，也不要挨着掌心。

五个指头将笔管控制在手中，既要有力，又不能失了灵动，这样才能更好地驾驭笔锋，运转自如，写出的字才更有韵味。

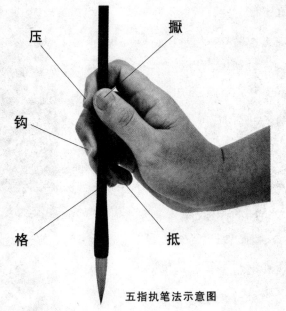

五指执笔法示意图

执笔位置的高低，并无定式。通常而言，写字径3~4厘米的字时，执笔大约在"上七下三"的位置，即所持位置在笔管顶端向笔毫十分之七处；写小字时，执笔位置可靠下一些，写大字时可靠上一些。写隶书、楷书时，执笔可略低；写行书、草书时，执笔可略高，这样笔锋运转幅度大，笔法才能流转灵动。

二、书写姿势

"澄神静虑，端己正容。"这是唐代书法家欧阳询在《八诀》中所言。"澄神静虑"是指书写时需要安神静心，"端己正容"则是对书写姿势提出的要求。能否掌握正确的书写姿势，不但关系到能否练好字，也关乎书写者的身体健康。毛笔书写姿势主要有两种：坐书和站书。

坐书适合写小字，应做到身直、头正、臂开、足安。具体而言，要求书写者上身挺直，背不靠椅，胸不贴桌；头部端正，略向前俯，视角适度；双臂自然张开，双肘外拓，使指、腕、肘、肩四关节能灵动自如；两脚平放，屈腿平落，双腿不可交叉。

站书适合写大字或行、草书，其上身姿势和坐书基本相同，身体可略向前倾，腰略弯，不可僵硬。以左手压纸，但不能以之支撑身体重量。需要注意的是，站书时，桌面高度要合适，因为过高会影响视角，过低则会弯腰过度，易生疲劳。

第三节　运腕方式与基本笔法

一、运腕方式

在毛笔书写中，手指的作用主要在于执笔，而运笔则通过腕、臂关节的活动来控制。《书法约言》中说"务求笔力从腕中来"，便是这个道理。在书写时，运腕有枕腕、悬腕和悬臂三种方法。

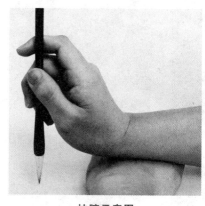

枕腕示意图

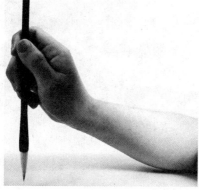

悬腕示意图

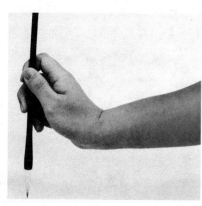

悬臂示意图

枕腕　枕腕能使腕部有所依托，因而执笔较稳定。枕腕较适宜书写小字，而不适宜书写大字。

悬腕　悬腕比枕腕扩大了运笔范围，能较轻松地转动手腕，所以适宜书写较大的字，但悬腕难度较大，须经过训练才能得心应手。

悬臂　悬臂能全方位顾及字的点画和笔势，能使指、腕、臂各部自如地调节摆动，因此多数书法家喜用此法。

二、基本笔法

用毛笔书写笔画时一般有三个过程，即起笔、行笔和收笔，这三个过程要用到不同的笔法。

1.逆锋起笔与回锋收笔

在起笔时取一个和笔画前进方向相反的落笔动作，将笔锋藏于笔画之中，这种方法就叫"逆锋起笔"。即"欲右先左，欲下先上"，落笔方向与笔画走向相反。当点画行至末端时，将笔锋回转，藏锋于笔画内，这叫作"回锋收笔"。回锋收笔可使点画交代清楚，饱满有力。

2.藏锋与露锋

藏锋是指起笔或收笔时收敛锋芒，这是楷书中常常用到的技法。其方法是起笔时逆锋而起，收笔时回锋内藏，使笔画含蓄有力。露锋是指在起笔和收笔

逆锋起笔写竖

回锋收笔写横

时，照笔画行进的方向，顺势而起，顺势而收，使笔锋外露，也叫作"顺锋"。露锋能够体现字的神气，以及字里行间左呼右应、承上启下的精神动态，但不可锋芒过露，以避免浮滑。

3.中锋与侧锋

中锋也叫"正锋"，是书法中最基本的用笔方法，指笔毫落纸铺开运行时，笔尖保持在笔画的正中间。以中锋行笔，笔毫均匀铺开，墨汁渗出均匀，自然能使笔画饱满丰润，浑厚结实，"如锥画沙"。

侧锋与中锋相对，是指在运笔过程中，笔锋不在笔画中间，而在笔画的一侧运行。侧锋多运用于行、草书，正如古人所说："正锋取劲，侧笔取妍。"如果运用得当，侧锋也能产生特别的效果。

4.提笔与按笔

提笔与按笔是行笔过程中笔锋相对于纸面的一个垂直运动。提笔可使笔锋着纸少，从而将笔画写细；按笔使笔锋着纸多，从而将笔画写粗。如果在行笔过程中缓缓提笔，可使笔画产生由粗到细的效果；反之，缓缓按笔，则会产生由细到粗的效果。提、按一定要适度，不可突然。

5.转笔与折笔

转笔与折笔是指笔锋在改变运行方向时的运笔方法。转笔是圆，折笔是方。在转笔时，线条不断，笔锋顺势圆转，一般不作停顿；在折笔时，往往是先提笔调锋，再按笔折转，有一个明显的停顿，写出的折笔棱角分明。

6.方笔与圆笔

方笔是指笔画的起笔、收笔或转折处呈现出带方形的棱角。圆笔是指笔画的起笔、收笔或转折处为略带弧度的圆形。方笔刚健挺拔，骨力外拓；圆笔婉转而通，不露筋骨，笔力内敛。过方或过圆都是一种弊病，优秀的书法家，往往能做到方圆并用。

中锋写横

中锋写竖

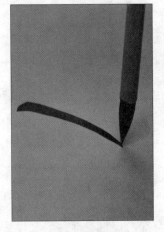
边行边提作撇

边行边按写捺

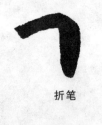
折笔

转笔

方笔

圆笔

第四节 临帖方法

临帖就是把范帖放在一边，凭观察、理解和记忆，对着选好的范本反复临写。王羲之在《笔势论十二章》中说："一遍正脚手，二遍少得形势，三遍微微似本，四遍加其遒润，五遍兼加抽拔。如其生涩，不可便休，两行三行，创临惟须滑健，不得计其遍数也。"临帖是个长期的过程，非一朝一夕之功，要持之以恒，才能取得好成绩。常用的临写形式有四种。

对临法 把范帖放在眼前对照着写。对临是临帖的基本方法，学书者刚开始时会缺乏整体意识，往往看一画写一画，容易造成字的结构松散、过大过小等毛病。学书者应加强读帖，逐步做到看一次写一个偏旁、一个完整的字乃至几个字。

背临法 不看范帖，凭记忆书写临习过的字。背临的关键不在死记硬背具体形态，而在于记规律，不求毫发逼真，但求能写出最基本的特点。因此，背临实际上已经初步有意临的基础。

意临法 不求局部点画逼真，要把注意力放在对范帖神韵的整体把握上。意临虽不要求与原帖对应部分处处相似，但各种写法都应在原帖的其他地方有出处，否则就不是临写。

创临法 运用对范帖点画、结体、章法和风格的认识，书写范帖上没有的字，或联字成文，创作作品。创临虽然仍以与范帖相似为目标，但已有较大的自主性和灵活性。它是临帖的最后一个阶段，也是出帖的开始。

基础训练——运笔

1.中锋练习

保持正确的执笔姿势，使毛笔的笔尖指向一个方向，而毛笔的行进方向与笔尖方向正好相反，并且让笔尖始终处于所书写线条的中央。可以尝试书写横线、竖线来练习中锋运笔，注意运笔平稳，线条均匀。

2.提按练习

以中锋行笔，平稳书写一段后，逐渐将笔提起，使线条渐渐变细；笔不离纸，再逐渐将笔压下，使线条渐渐变粗，直至与最初的线条粗细相等。可以采用横向、竖向、45°角等多个方向练习。

3.转锋练习

转锋基本是靠手腕控制毛笔笔尖来完成，转锋时应保持中锋行笔，转弯时行笔的速度不变，连贯而灵活，手腕有一个明显的动作。练习转锋时，应从多个角度练习，如左上、左下、右上和右下。

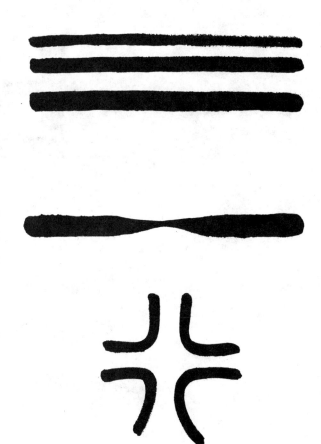

第二章　基本笔画及其变化

第一节　基本笔画的写法

一、横法

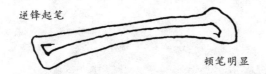

逆锋起笔

顿笔明显

① 逆锋向左起笔。
② 折向右下顿笔。
③ 中锋向右行笔。
④ 稍向上提笔。
⑤ 转锋右下顿笔。
⑥ 稍驻回锋收笔。

①　②　③

④　⑤　⑥

书写提示

　　书写横画时，落笔和收笔都较重，中锋行笔时稍轻。横画往往都呈现出左低右高之势。横笔在一字中起着桥梁的作用，能不能将字写得平稳，与横画的书写有着很大的关系。

　　士　形小，笔画略粗。

　　有　横画略呈拱形，下部"月"字中间两短横紧靠左竖。

　　三　上两横短于末横，末横长而舒展。三横间距均匀。

　　下　横平竖直，竖画为垂露竖。

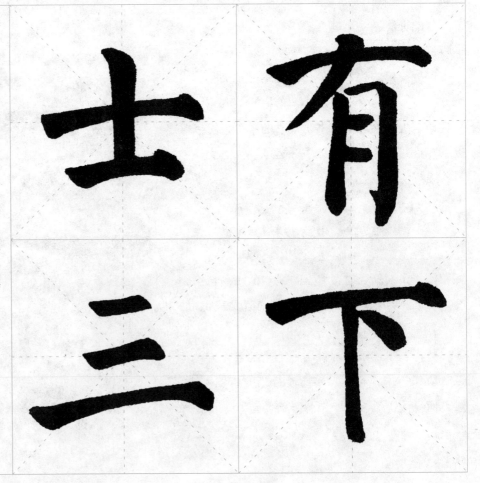

二、竖法

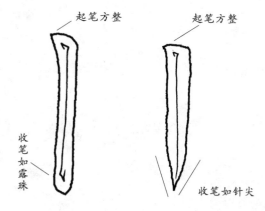

起笔方整　　　起笔方整

收笔如露珠

收笔如针尖

① 尖锋落笔，藏锋起笔。
② 折笔向右下按。
③ 调转中锋向下行笔。
④ 垂露竖：行至竖画末端稍驻再向右下作顿笔，回锋收笔。

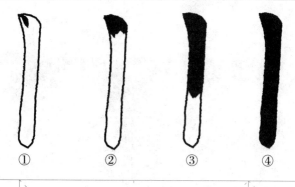

①　②　③　④

书写提示

竖画有"垂露"和"悬针"之分。垂露竖是指回锋收笔后竖画末端形如露珠，显厚重、稳实；悬针竖是指力送笔端，出锋收笔后竖画末端形如针尖，笔意有延伸之势。

非　左右相背，左右长竖与短横的轻重、粗细、形态各不相同。重心平稳。

平　悬针竖作结，两横上短下长，中间两点取势同向。

不　横画左低右高，撇画左下舒展，整体宽绰饱满。

千　短撇稍重，下横起笔和收笔略重，中锋行笔时稍轻。悬针竖力送笔端。

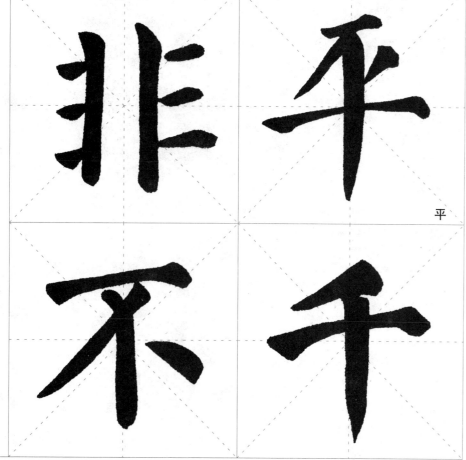

三、点法

形小

顿笔回锋

① 逆锋或顺锋入笔。
② 向右下按笔,中锋稍行。
③ 至点末稍顿。
④ 提笔向上回锋收笔。

① ② ③ ④

书写提示

这里我们是将"右点"作为例子,来介绍颜体中点画的写法。右点有圆点和方点之分,圆点顺锋向右下行笔,至转锋处稍顿,转锋向左方收笔;方点则逆锋向上,其他行笔同圆点。点画虽小,但起笔、行笔、收笔都要完整,不可草草了事。

文 点画偏右,撇画细劲,捺画雄强,整个结构气势开张。

六 下两点由撇点和右点组成,上合下开,两脚平齐,呈左右相背之势。

太 撇轻捺重。点画饱满,头尖尾圆。

方 斜点居中,长横舒展,出钩有力。

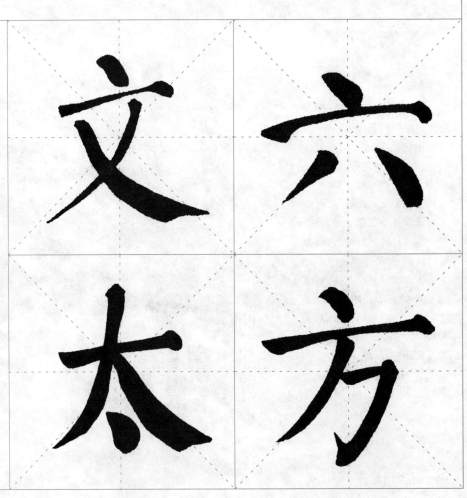

四、撇法

① 逆锋起笔。
② 向右下顿笔，调转笔锋。
③ 由重至轻向左下行笔。
④ 缓缓提锋收笔，末端出锋。

① ② ③ ④

书写提示

　　这里是以斜撇为例来介绍颜体撇画的写法。撇画的收笔出锋，要笔送撇端，切勿一笔甩出。

　　者　上部"土"的两笔横画粗细、长短对比明显，长撇细、直，下部"日"写窄。

　　老　上部"土"的横画略向右上斜，长撇舒展，下部"匕"略偏右。

　　卢　整个字横画较多，除了末横较粗，其余横画都写细，排布均匀。撇画稍粗，勿长。

　　在　长撇细长有力，"土"字靠上，且稍偏右。

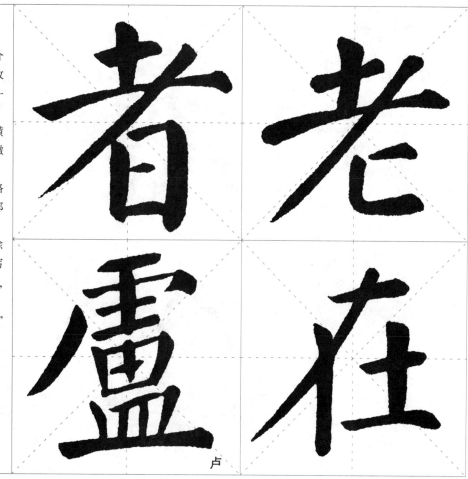

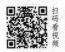
五、捺法

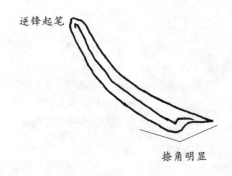

逆锋起笔

捺角明显

① 逆锋起笔。
② 折笔向下顿笔。
③ 铺笔后向右下行笔。
④ 逐渐加重,边行边按笔。
⑤ 稍顿,提笔。
⑥ 向右出锋收笔。

① ② ③ ④ ⑤ ⑥

书写提示

颜体捺画上部呈平滑的弧线,过渡自然;捺脚明显,压笔出锋。捺画多为最后一笔,因此整个笔画要写得凝重饱满。

天 两横平行左低右高,整体趋纵长。

又 横撇瘦劲、舒展,捺画厚重、饱满。

令 撇轻捺重,捺画起笔靠近撇首。撇捺覆盖下部,下部靠上。

秦 捺画在第二横上起笔,不与撇画相交。注意撇捺形成的角度要恰当,既能覆盖下部,又不会因开口太大而显得松散。

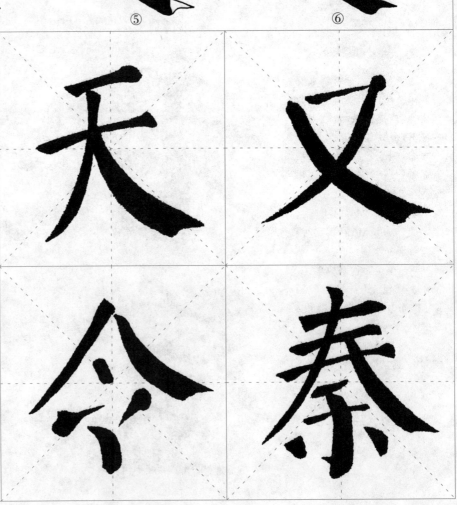

六、钩法

顿笔出锋

① 逆锋起笔。
② 转锋向下中锋行笔。
③ 末端处向上回锋蓄势。
④ 向左上挑笔出钩。

①　②　③　④

书写提示

　　此处是以竖钩为例，介绍颜体的钩法。其起笔与从上到下的行笔同"竖法"，只是多了一笔出钩。颜体中钩笔多带缺口，用笔呈回锋上挑，钩脚突出而笔锋较尖锐。

　　水　竖钩笔直，出钩小巧。左侧横撇与竖钩分开，右侧撇、捺与竖钩相接。

　　东　横轻竖重，撇轻捺重，结构粗细有别，以求得姿态各异。

　　察　书写时根据笔画特点，布局收放适中，不偏不倚。

　　泉　上下结构，上紧下疏，"水"字竖钩劲健，两边笔势呼应，下部稳托上部。

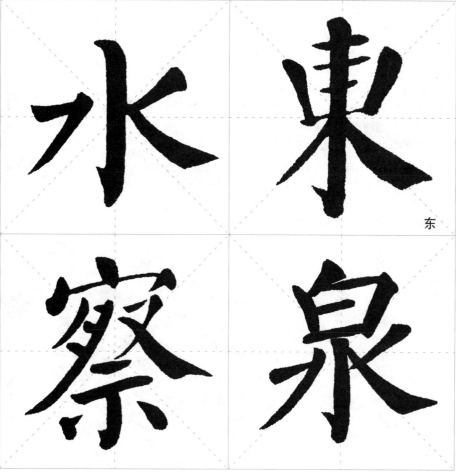

东

七、挑法

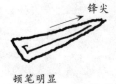

锋尖

顿笔明显

① 逆锋起笔。
② 乘势下按顿笔。
③ 转笔稍驻蓄势。
④ 中锋向右上行笔。
⑤ 出锋,力至笔端。

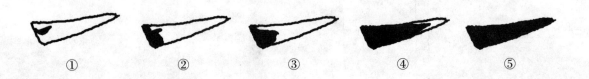

① ② ③ ④ ⑤

书写提示

　　提笔方向只有一个,即从左下斜向右上,下笔稍重,向右斜上时逐渐提笔,要轻而快捷,出锋收笔,要求势足。

　　云 点画藏锋起笔,横笔上扬,挑笔出锋,末点平稳。

　　以 挑与点、点与撇、撇与捺,笔断意连,一气呵成。

　　孩 左部"子"写窄,横画变作挑画,起笔靠左,右侧出头较少,以避让右部。

　　邛 左部小,在字中位置靠上。挑画用方笔,棱角分明。

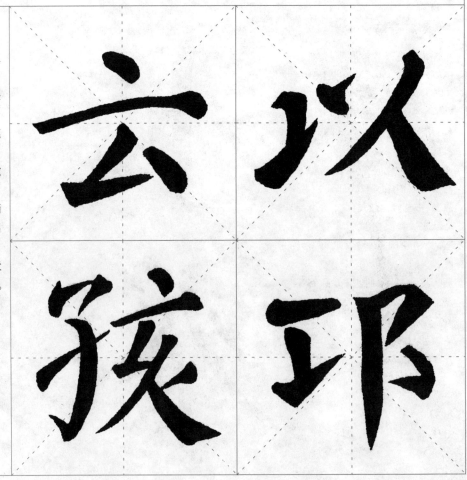

八、折法

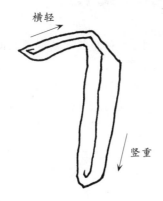

① 逆锋起笔写横。
② 横末向右下按笔。
③ 调转中锋向下行笔写竖。
④ 竖末回锋收笔。

横轻

竖重

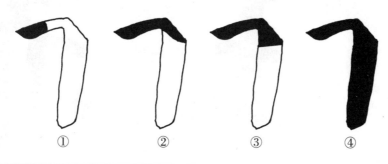

① ② ③ ④

书写提示

　　此处是以横折为例,讲解颜体中的折法。要注意横折转折处的写法。

　　日　独体字笔画少,结体端庄大方、厚重朴实,此字形宜小。

　　四　字形为扁方。横折的横画长而细,竖画短而粗,竖画略向内斜。

　　韶　该字有三个横折笔画,注意观察它们粗细、长短、角度之间的差别。

　　曹　横与竖之间空间匀称,用笔变化丰富,稳中求变。

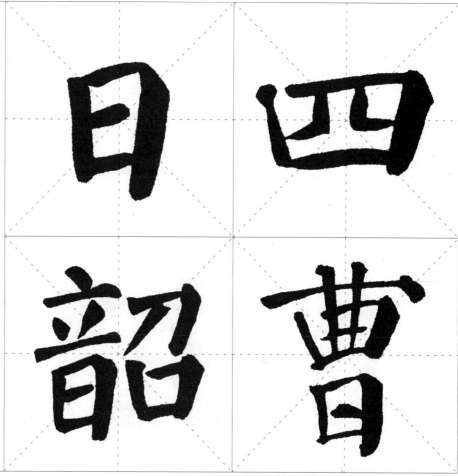

第二节　笔画的变化

　　汉字笔画除了基本笔画横、竖、点、撇、捺、钩、挑、折以外，还有许多从基本笔画演变而来的笔画，衍生出几十种变化。我们要注意每一种笔画的运笔方法和运笔技巧。

　　《颜勤礼碑》的笔画变化丰富，我们在临写的过程中会发现，同一类型的笔画在不同字中的写法也不同，即使是在同一个字中相同的笔画也是有变化的。在下笔书写以前，我们应该从起笔到收笔都进行仔细的观察。

短横

短促有力

　　短横的写法同长横，只是行笔长度要小于长横，而且短横通常都写得较直。

细腰横

腰细

　　逆锋入笔，提笔转锋，缓向右行，中锋行笔，藏锋收笔。在收笔时，要提前压笔，与起笔处呼应，中部稍细。

　　上　长横逆锋起笔，横细竖粗，横平竖正，结体端庄平正。

　　时　刚柔相济，有骨有肉，横处不同位置，有不同写法。

　　玄　长横左低右高，下部收紧，字形在错落有致中尽显稳固。

　　草　上下结构，草字头繁体作四笔书写；长横中部略细，顿笔回锋收笔；末画为悬针竖，出锋呈下尖状。

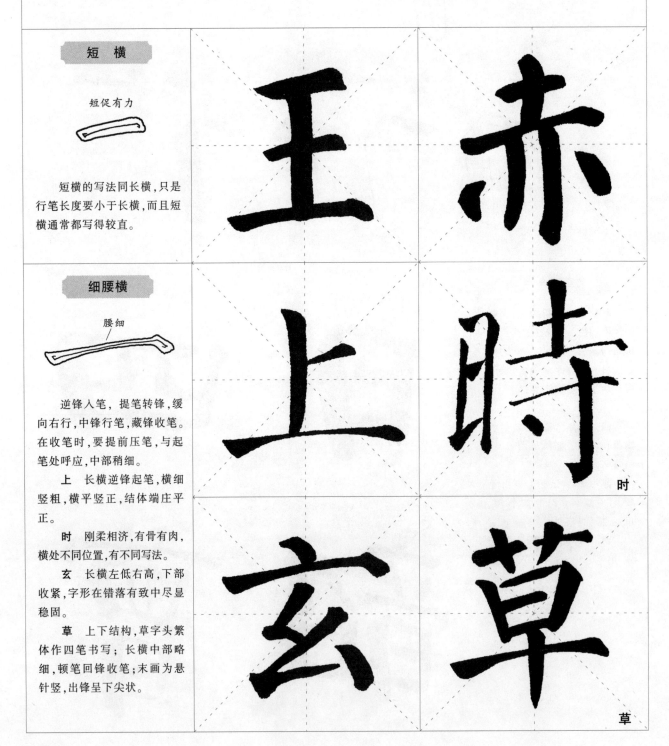

时

草

弧竖

略向左凸

垂露收笔

其运笔方法与"垂露竖"相同，只是体势向左或向右稍弯，如"陆"字左耳旁竖画。

博　左简右繁，左松右紧。右部上紧下松，整个结字点、横、竖收放自如，结构端正严谨。

仪　右部先写相向点，接着写两横，居中写短竖，点、横、钩皆有变化。

短竖

壮如铁柱

写法似垂露竖，较短。短竖一般写得粗而壮，如同铁柱。

细腰竖

腰细身长

这类竖画形体修长，中段略细，犹如亭亭玉立的女子，有抬头挺胸之态。

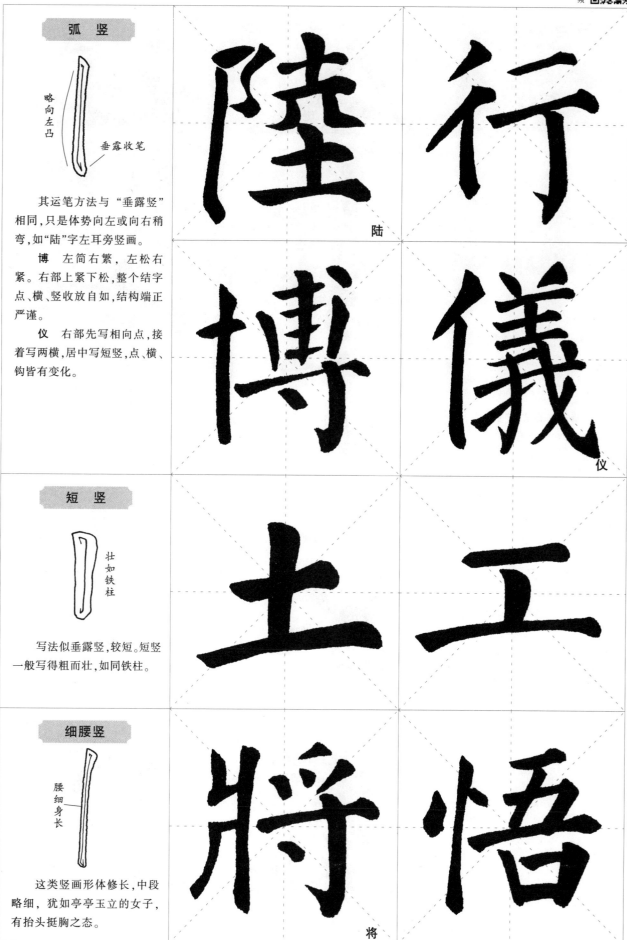

陆

博

仪

行

土

将

工

悟

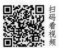
横 点

取横势

横点轻锋起笔,行笔取横势,回锋收笔。

竖 点

取竖势

轻锋逆入起笔,折笔向右下铺毫运笔,轻提笔锋向左上回锋收笔。

挑 点

向右上出锋

挑画的变化形式,顺锋起笔,向下按笔稍顿,快速地挑起出锋,其点短小、简洁。

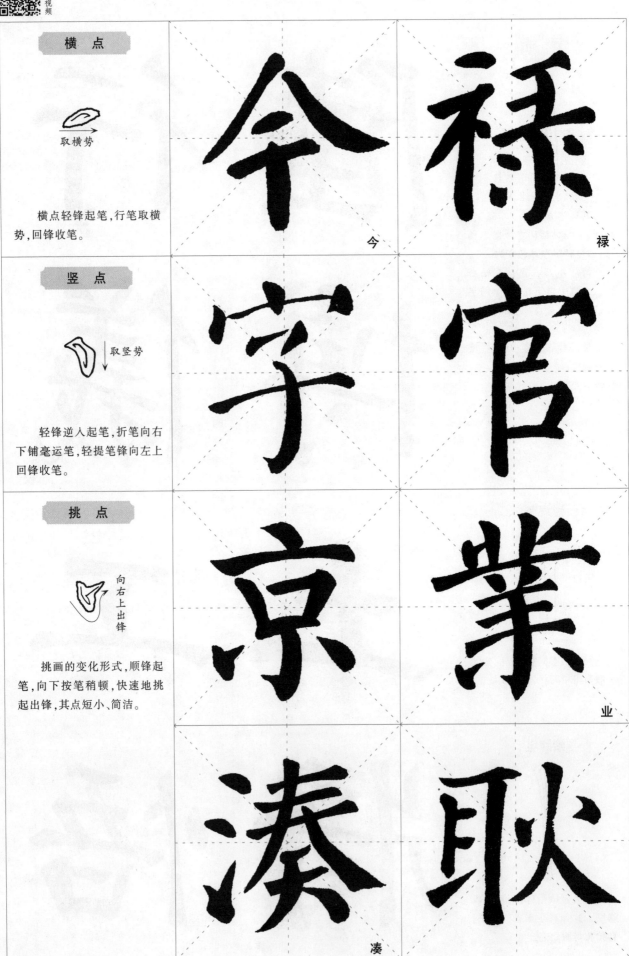

今

禄

字

官

京

業

凑

耿

撇 点

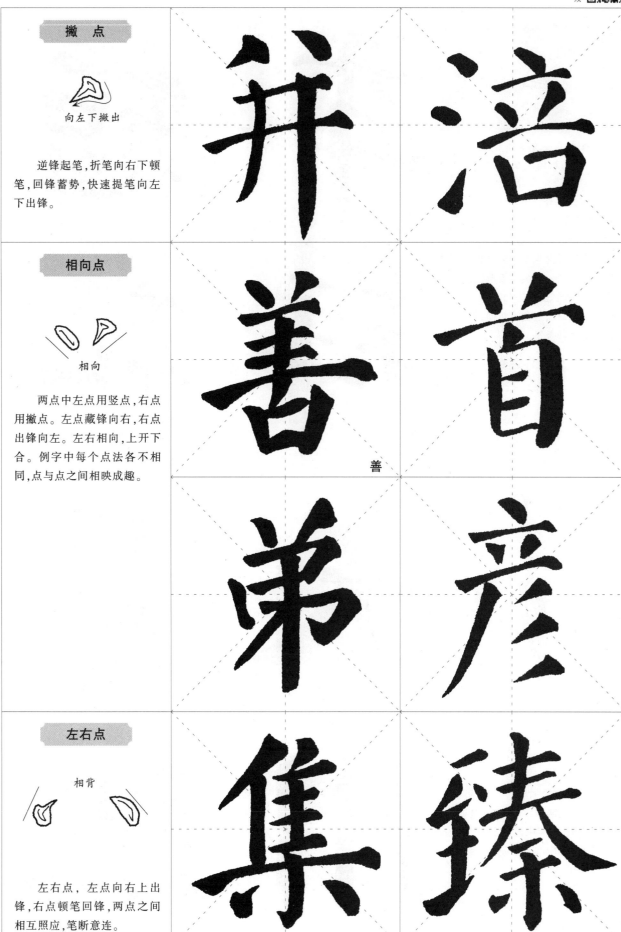

向左下撇出

逆锋起笔,折笔向右下顿笔,回锋蓄势,快速提笔向左下出锋。

相向点

相向

两点中左点用竖点,右点用撇点。左点藏锋向右,右点出锋向左。左右相向,上开下合。例字中每个点法各不相同,点与点之间相映成趣。

左右点

相背

左右点,左点向右上出锋,右点顿笔回锋,两点之间相互照应,笔断意连。

善

平　撇

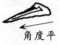

角度平

逆锋起笔,折笔下顿后向左下出锋,较撇点长,笔力逐渐减小,力至笔端,角度较平。

颜氏集众之长,自成一家,书体以拙为巧,古朴敦厚,借鉴篆隶之气,尽显大唐雍容华贵之貌。"年""短""拜""和"的撇画或圆,或尖,或曲,或直,起笔、运笔、行笔几乎都不同,巧妙之极,避免了雷同,质朴中又透着秀气。

竖　撇

上部稍直

送笔出锋

竖撇前段如竖,后段为撇。逆锋起笔,向右顿,转中锋向下行笔,行至中段逐渐调转笔锋方向,向左下行笔,呈撇状,出锋收笔。

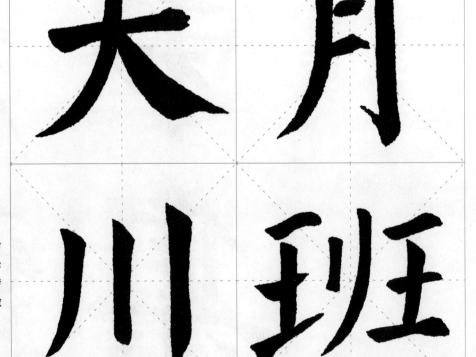

回锋撇

逆锋起笔,转锋向右下行笔,中间部分不宜过肥,至末端回锋收笔。

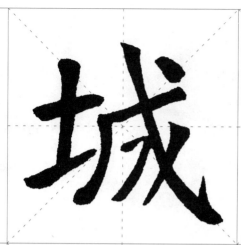

平 捺

角度较平

颜体捺笔沉实厚重,向右下纵展,其中后部取势平坦。整笔呈"蚕头雁尾"之势,捺脚稍驻蓄势出锋。写此捺时,捺脚处要状如载重之舟,给人以能承载上面物体重量之感。

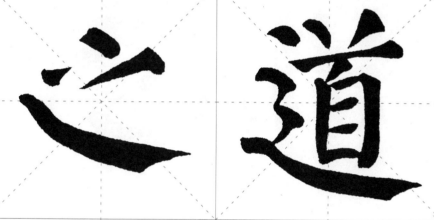

曲头捺

曲头　　　　平出

此类捺画的头部极具特色,呈曲头状,下垂,使整个字形充满动感。

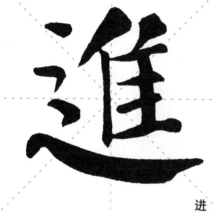

进　　　　　连

反 捺

头尖
尾圆

顺锋或逆锋起笔,顺势向右下行笔,边行边作按顿,向左上回锋收笔,捺脚呈圆形。形如侧点,但行笔稍长。

述

竖弯钩

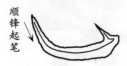

圆转　出钩略长

斜向左下作竖笔，再圆转横行，向右极力拓展，至钩处驻笔蓄势，向上略偏左处出钩。

卧　钩

顺锋起笔

·卧钩顺锋下笔，稍轻，往右下行，转向右水平方向行笔，到起钩处向左上出钩。书写时注意弧度，不宜过大或过小。

弧弯钩

呈弧形

由轻到重向右下弧弯行笔，到出钩处略顿笔向左上出钩。

横钩

顿笔出钩

起笔后中锋向右行笔，行至钩处提笔稍向右下顿笔，折笔回锋，稍驻，蓄势出钩，出钩干脆有力。

宪

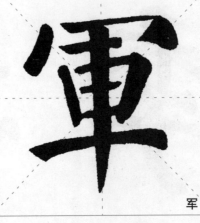

军

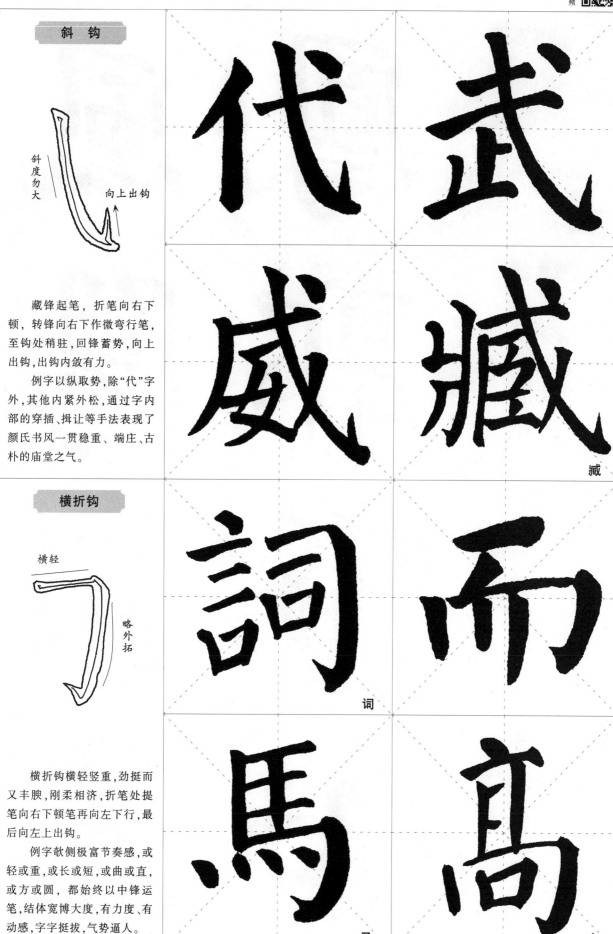

斜 钩

斜度勿大

向上出钩

藏锋起笔，折笔向右下顿，转锋向右下作微弯行笔，至钩处稍驻，回锋蓄势，向上出钩，出钩内敛有力。

例字以纵取势，除"代"字外，其他内紧外松，通过字内部的穿插、揖让等手法表现了颜氏书风一贯稳重、端庄、古朴的庙堂之气。

横折钩

横轻

略外拓

横折钩横轻竖重，劲挺而又丰腴，刚柔相济，折笔处提笔向右下顿笔再向左下行，最后向左上出钩。

例字欹侧极富节奏感，或轻或重，或长或短，或曲或直，或方或圆，都始终以中锋运笔，结体宽博大度，有力度、有动感，字字挺拔，气势逼人。

代　武

臧

威　而

词

马　高

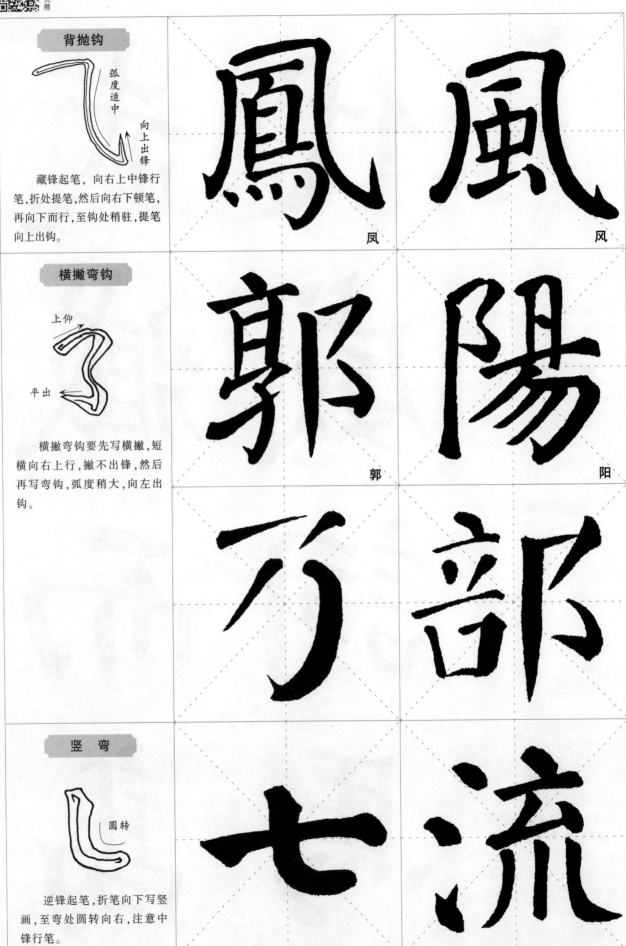

背抛钩

弧度适中

向上出锋

藏锋起笔，向右上中锋行笔，折处提笔，然后向右下顿笔，再向下而行，至钩处稍驻，提笔向上出钩。

横撇弯钩

上仰

平出

横撇弯钩要先写横撇，短横向右上行，撇不出锋，然后再写弯钩，弧度稍大，向左出钩。

竖弯

圆转

逆锋起笔，折笔向下写竖画，至弯处圆转向右，注意中锋行笔。

凤

风

郭

阳

部

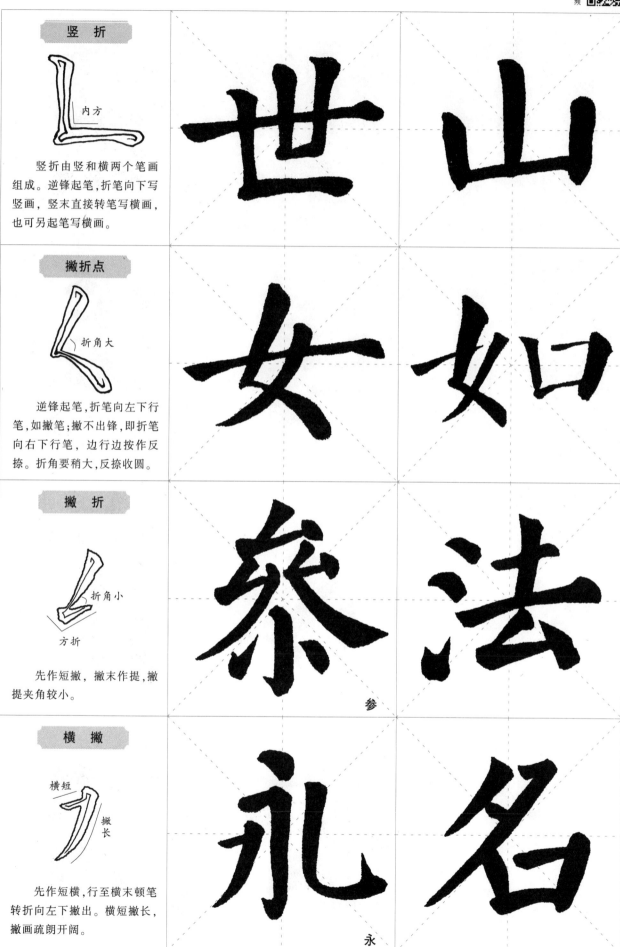

竖折

内方

竖折由竖和横两个笔画组成。逆锋起笔，折笔向下写竖画，竖末直接转笔写横画，也可另起笔写横画。

撇折点

折角大

逆锋起笔，折笔向左下行笔，如撇笔；撇不出锋，即折笔向右下行笔，边行边按作反捺。折角要稍大，反捺收圆。

撇折

折角小

方折

先作短撇，撇末作提，撇提夹角较小。

横撇

横短

撇长

先作短横，行至横末顿笔转折向左下撇出。横短撇长，撇画疏朗开阔。

世 山

女 如

黍 法

永 名

参

永

— 23 —

第三节　笔画组合的基本方法

　　汉字由各种不同的笔画组成。在一个字中，由于笔画之间相互搭配的需要，或者是在字中所处的位置和主次的不同，笔画会出现不同的变化。一字之中不同的笔画其轻重长短不一，同一笔画在字中所处位置不同，其写法也不一样。

　　同时，笔画在搭配时，应有主次、伸缩、长短等区别，若是相同的笔画在字中同时出现时，就更应该强调其变化，甚至改变其形状，以避免因重复而使字显得呆板。

横轻竖重 　　一字之中，横画一般较轻，尤其是长横；竖画要重，尤其是中竖以及横折中的竖画。横轻竖重形成明显对比关系，结字俊美、宽绰饱满，给人以雄强苍劲之感。		 兼
撇轻捺重 　　一字之中，同时出现撇、捺或撇捺相交时，撇画轻，捺画重。体势多取纵势，通过穿插、避就、虚实、揖让等手法的运用，使整个字形端庄稳重，尽显盛唐气质。		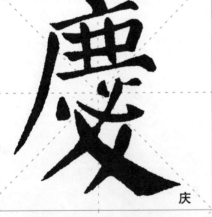 庆
短重长轻 　　一字之中，短笔画宜重，长笔画宜轻，这在《颜勤礼碑》中尤为明显。		 恤

主笔宜长

 细长

一字之中,笔画因其位置以及在整个字的结体中所起到的作用不同,而有主次之分。主笔是对字的结构形态有重大影响的笔画。

同画求变

 横画不同

一字之中,同时出现同一笔画时,其笔画应该有各种姿态的变化,如大小、正斜、轻重、长短、方圆等不同变化。

内轻外重

 内紧外松

一字之中,处在字的中间位置的笔画,因为其笔画多而显得密集,因此要轻写;处在字的四周,尤其是上下两端的笔画,宜疏朗,所以要重写。

雍容大度是颜体的艺术特点,也是其结构的特点,中锋运笔是形成这种特色的重要条件。

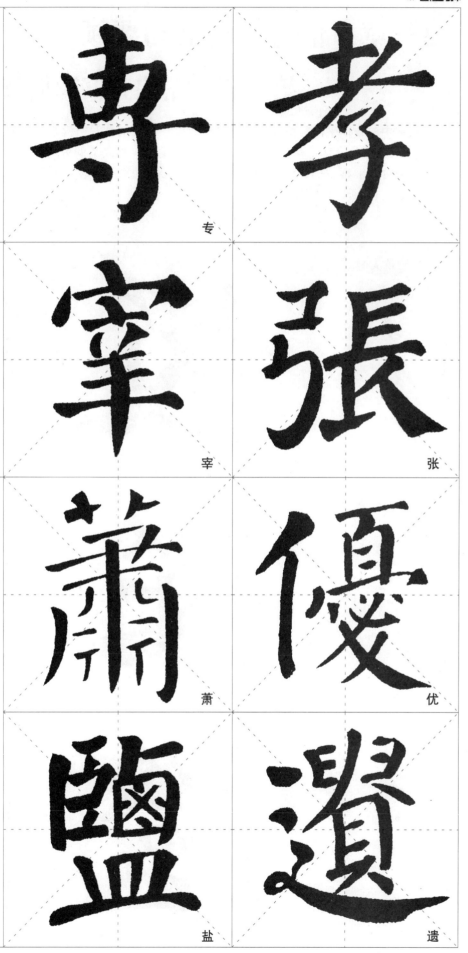

专

宰

张

萧

优

盐

遗

第三章　偏旁部首书写要领

第一节　左偏旁书写要领

　　汉字中的合体字都是由偏旁部首组合而成。古人把左右结构合体字的左方称为"偏"，右方称为"旁"，今天人们把合体字各个部位的部件通称为偏旁。把表义的偏旁叫作"部首"，起源于以《说文解字》为代表的古代字典。把具有共同形旁的字归为一部，以共同的形旁作为标目，置于这部分字的首位，因为处在一部之首，所以称为"部首"。

　　在左右结构的字中，左偏旁在字的左边，左右两边呈相互呼应之势。

单人旁	
撇重 垂露 仅	
单人旁的竖画要基本对准上撇的中心，垂露收笔。	

双人旁	
上短 下长 從	
写法与单人旁相似，多出的短撇短促而有力，两个撇画上短下长，竖画对准下撇的中心，竖画取垂露。整个结构沉着厚重，错落有致。	

三点水	
三点呈弧形 澄	
三点不在一条直线上，上点靠右，中点稍偏左，下点挑向字的中上部。点画饱满厚重，重心稳固。三点各尽其态，笔断意连，有承接呼应之势。	

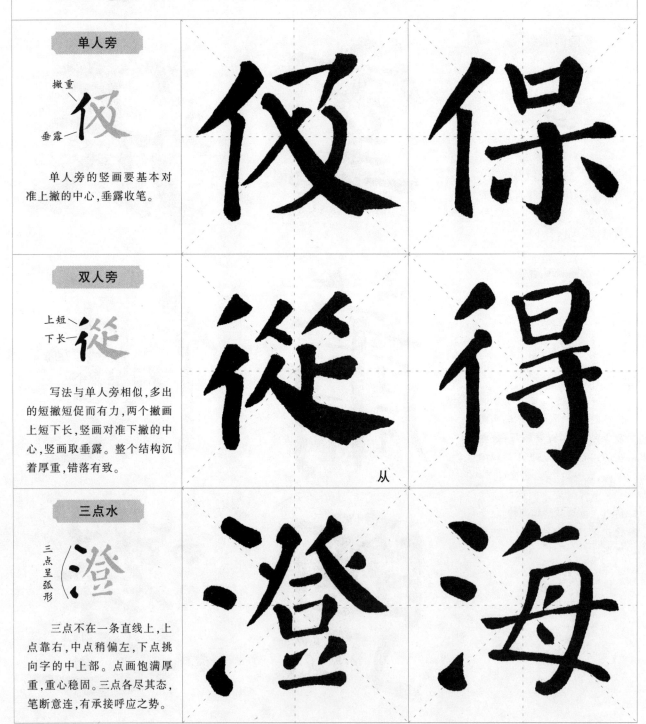

从

木字旁

捺缩为点
杭

横画左伸右缩，竖钩直长，撇画舒展劲挺，短点代替捺画。呈上紧下松之态。

提手旁

右齐
左伸——授

横画宜短，竖钩藏锋起笔，挑画与竖钩中部交叉。提手旁呈上紧下松、左伸右缩之势。

口字旁

形小居左上
唱

"口"部位置向左上移，作左旁时形小，上宽下窄呈倒梯形。

月字旁

等间距 服

"月"字作左旁时，撇为竖撇，左右竖笔呈相背之势。框内短横不与右接。

杭

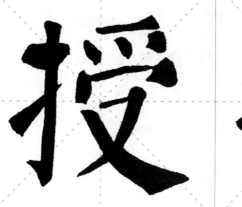
采

服

胜

贝字旁

左伸 賊

"贝"部作左旁时形窄，两竖左短右长，末横左伸，撇、点呼应。

车字旁

横画左伸 轉

注意横画之间的空间分布，上横短下横长，中竖正直，垂露收笔。

言字旁

上大下小 記

点画偏右，下俯，对准上横右端。首横稍长，左伸右缩。横画较多，注意间距要紧凑，"口"字上大下小。

王字旁

形窄长 琅

"王"部形状瘦长。横画取斜势，宜短，下横变挑，与下一画笔断意连。竖画稍粗，居中。

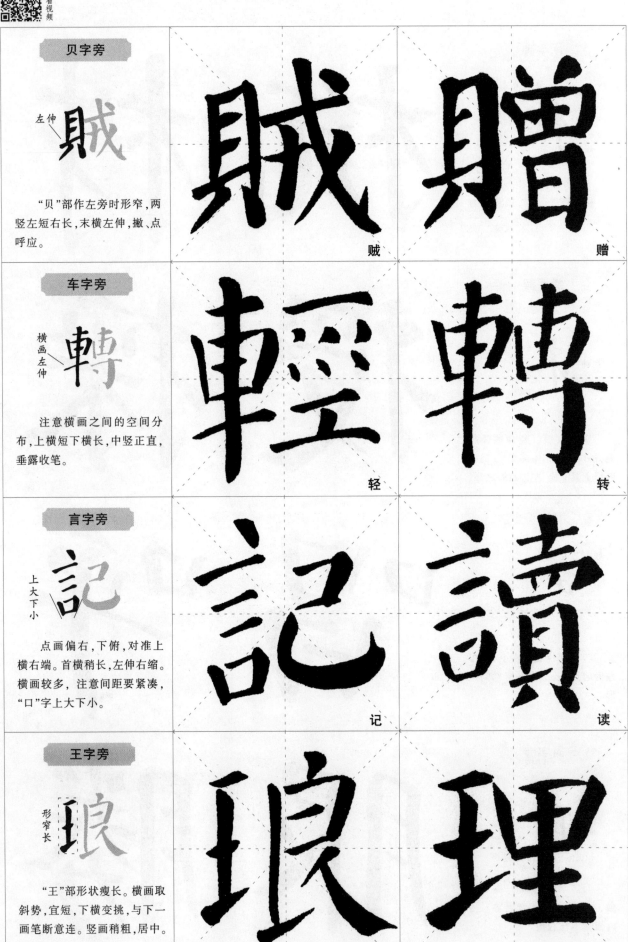

賊　贈

轻　转

记　读

琅　理

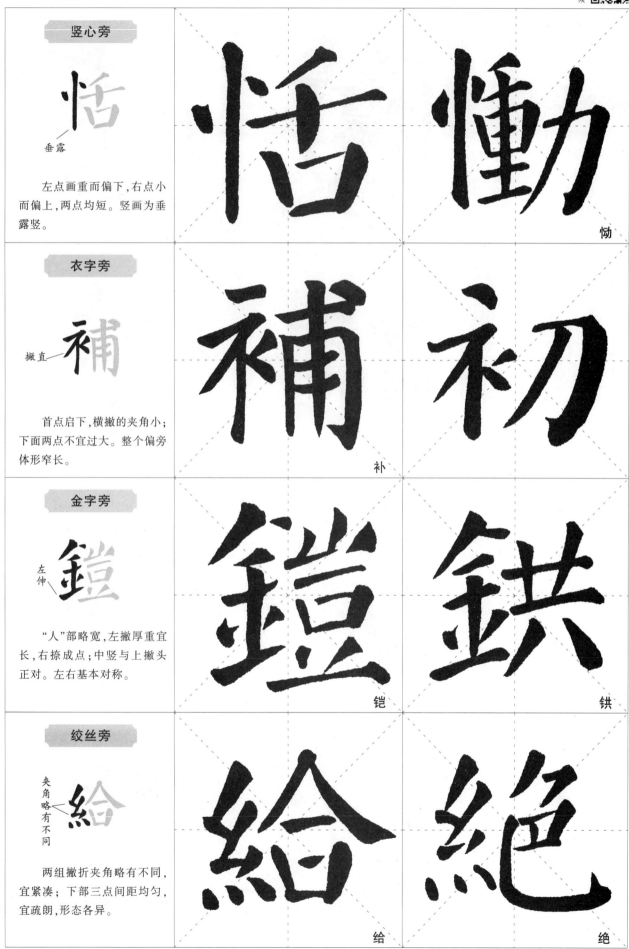

竖心旁

恬

垂露

左点画重而偏下，右点小而偏上，两点均短。竖画为垂露竖。

衣字旁

補

撇直

首点启下，横撇的夹角小；下面两点不宜过大。整个偏旁体形窄长。

金字旁

鎧

左伸

"人"部略宽，左撇厚重宜长，右捺成点；中竖与上撇头正对。左右基本对称。

绞丝旁

給

夹角略有不同

两组撇折夹角略有不同，宜紧凑；下部三点间距均匀，宜疏朗，形态各异。

恾

补

铠

铣

给

绝

左耳旁		
竖用垂露 陵	陵	隋

横撇弯钩向右上取势，弯钩不宜太大；竖画略倾斜，垂露收笔。整个偏旁上紧下松、窄长让右。

日字旁		
左伸 昭	昭	映

"日"部作左旁时较窄。中横居中，与右竖不接，两竖左短右长；末横为挑，且不能超出右竖。

弓字旁		
间距相等 弘	弘	强

三短横间距大致相等，横折钩稍长。上半部分紧凑平正，下半部分疏朗外拓，呈窄长形，用笔以方笔为主，圆笔为辅。

禾字旁		
右齐 秋	秋	稚

首撇宜短宜平，短横与短撇间的距离小；竖钩对准上撇中间，撇画收敛，捺画以短点代之。整个偏旁呈上紧下松、左伸右缩之态。

第二节　右偏旁书写要领

右偏旁位于字的右部，整体要求为左缩右放。左边笔画要适当缩短，并注意与字的右部笔画的穿插，以加强左右之间的呼应；右边笔画伸长以求舒展。右偏旁字中的长竖要伸展，竖钩则应劲挺有力。笔画简单的右偏旁，笔画可适当加重；形短小的，在字中略靠下，以稳定重心。笔画繁多的右偏旁，笔画宜轻，轻重有序，横画上靠，上紧而下松。

反文旁

故　捺长

先作短撇，然后横画轻落重收，下撇轻写不宜过长，捺画重笔伸展，稳定全字重心。整个结体沉稳大气，古拙饱满。

敦

右耳旁

都　悬针

在字中整体偏下。横撇弯钩上下分开，形比左耳旁大，以求左右平衡协调。竖画直长，端正挺拔，收笔用悬针出锋。例字左部笔画较多，结构宜紧凑，整体呈纵长之势。

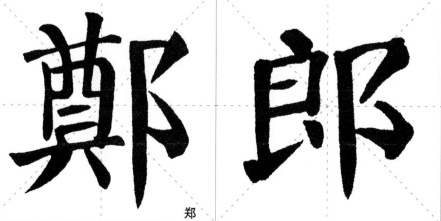

郑

右月旁

朗 相背

作右旁时，竖撇起笔向左下，横折钩挺拔直长，多向内凹，两短横紧靠竖撇。体势纵长。

明

立刀旁

判 竖短靠上

由短竖和竖钩组成，短竖取位偏上，竖钩要直挺，注意两竖之间的间距适中。

制

页字旁

頫 左伸 顿点

体形端正。首横短写，接短撇；两竖正直，粗细长短变化明显；中间两横靠左不靠右；底横向左出头，成挑势；下撇向左伸展。

領

朗

判

頫 颍

頴 颖

領 领

顥 愿

力字旁

向左部穿插

形斜，注意重心稳定。首写横折钩，折钩重笔而下；再写竖撇，力要送至笔端。

勤

动

见字旁

位置靠下

"目"字方正，笔画均匀，底横向左出头，成挑势；"儿"字撇短而直，竖弯钩收敛。在字右位置靠下。

观

亲

三撇旁

间距均匀

三撇画上下基本对齐，间距相等。短撇重落，书写速度快捷、果断，圆头尖尾。

彭

彰

隹字旁

下伸

左竖瘦长，向下伸展，垂露回锋收笔；右竖厚重、浑圆。右部四横间距均匀。

雅

推

第三节　字头书写要领

在上下结构的字中,字头在上,与下部相呼应。部首在上,多由单字演变而来,与相应的单字相比,其高度收缩;其点、竖、撇、捺、钩等相互对应的笔画要基本对称,长短、大小、疏密、曲直、倾斜度都要相互协调。

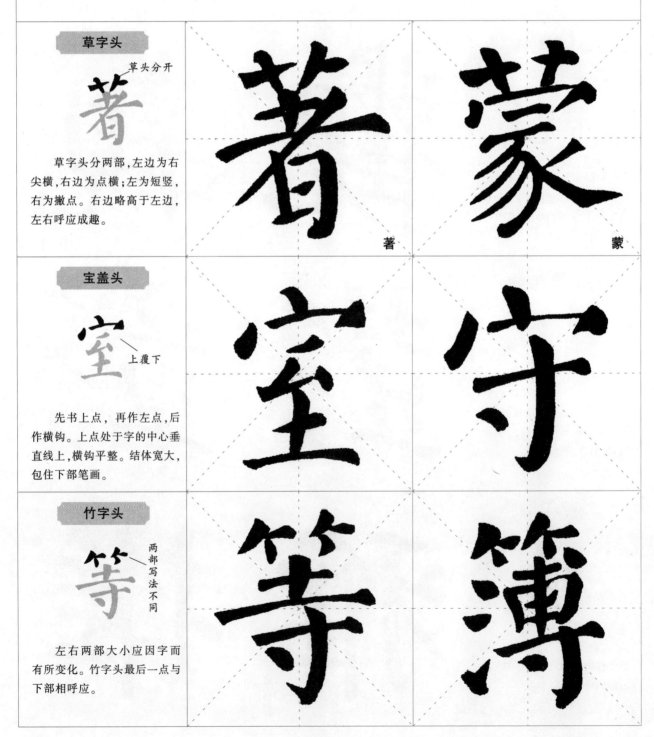

草字头

草头分开

草字头分两部,左边为右尖横,右边为点横;左为短竖,右为撇点。右边略高于左边,左右呼应成趣。

著

蒙

宝盖头

上覆下

先书上点,再作左点,后作横钩。上点处于字的中心垂直线上,横钩平整。结体宽大,包住下部笔画。

室

守

竹字头

两部写法不同

左右两部大小应因字而有所变化。竹字头最后一点与下部相呼应。

等

簿

人字头

撇低 撇高 捺高

撇轻而直，起笔在整字的竖中心线上；捺画粗壮而尽显厚重，一波三折。人字头一般比下部结构稍宽，其长度适中，斜度相等。

小字头

两点笔断意连

短竖居中，写得粗壮有力；上两点左为挑点，右为撇点，相互呼应。

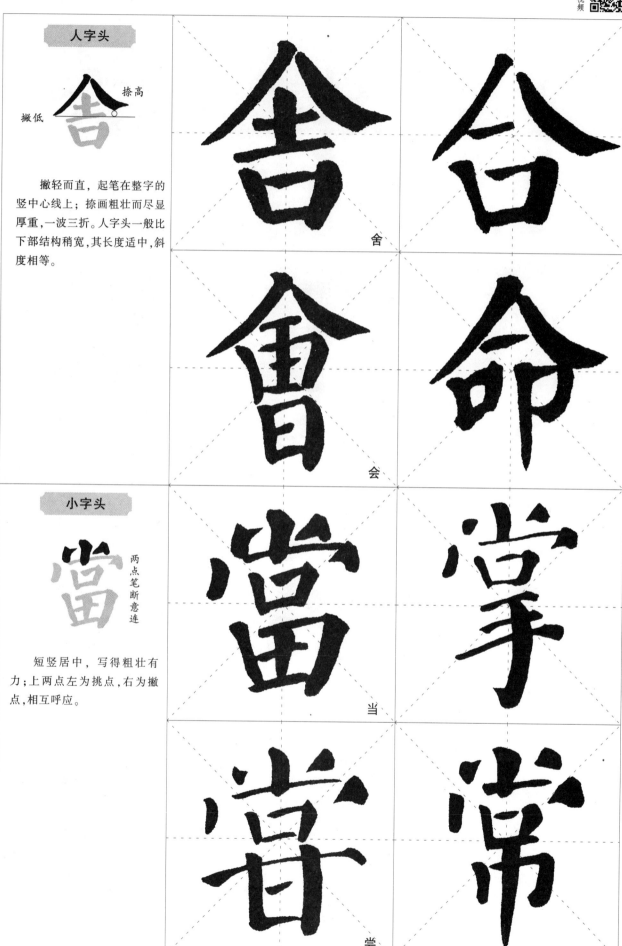

舍

会

当

尝

日字头

形窄

结体上宽下窄,两竖倾斜的角度要对称,"日"部在上时,可以稍窄,如"是";可以稍宽,如"量",整体看要比下面结构窄。

山字头

点画饱满

横画左伸,稍斜,左粗右细。左右两竖可写成点,中间竖画写在整字的中线上。

京字头

点压横线

由点画和横画组成,先居中写斜点,然后写横。横的长短因字而异,如"率"字横短;"齐"字横长。

春字头

撇低捺高

横距相等

横画左低右高,三横皆向上仰,长短各不相同。撇画向左舒展,捺画厚重有力,撇、捺覆盖下部笔画。

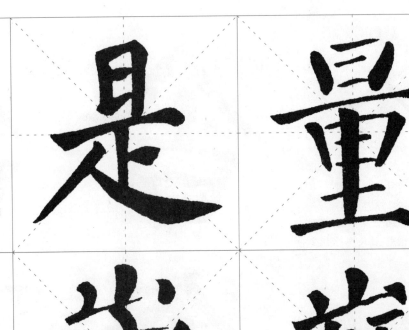

岭

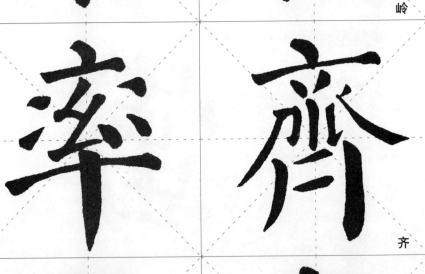

齐

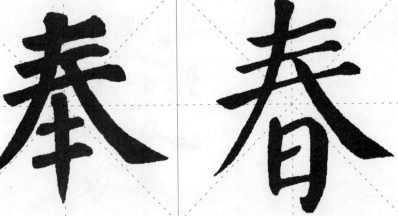

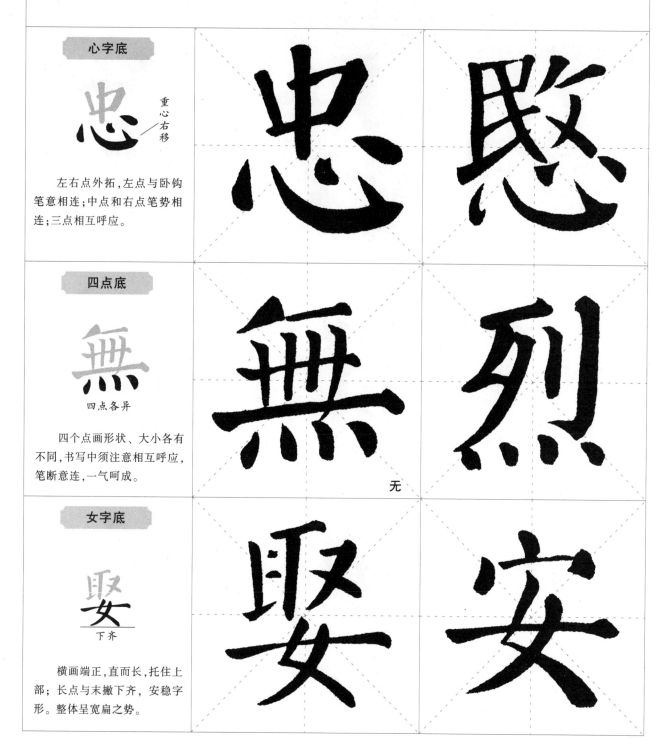

第四节　字底书写要领

　　在上下结构的字中，字底要稳，以托住上面部分。因此，有长横的字底，长横要平；有竖弯钩的，其后段要平；有中竖、中点的要居中书写，以平衡字的重心。

心字底

忠 重心右移

　　左右点外拓，左点与卧钩笔意相连；中点和右点笔势相连；三点相互呼应。

四点底

無

四点各异

　　四个点画形状、大小各有不同，书写中须注意相互呼应，笔断意连，一气呵成。

女字底

娶

下齐

　　横画端正，直而长，托住上部；长点与末撇下齐，安稳字形。整体呈宽扁之势。

忠　愍

無　烈

无

娶　安

皿字底

监 侧竖内收

侧竖内收，中间两竖要有变化，四竖空隙均匀；下部长横托底。体形扁宽。

监

盈

口字底

古 下部收紧

左竖与横折一般不相接；横折顿挫有力，折角突出。整个字形上宽下窄，呈倒梯字形，显得紧凑平稳。

古

言

贝字底

贤 末横左伸

下横左边出头，右竖下边出头，左竖细右竖粗，下两点左轻右重，干净利落。

贤

质

日字底

鲁 呈长方形

日字底呈长方形，三横间隔均匀，右竖略粗，并适当向下伸。整个"日"字平正紧凑。

鲁

曾

大字底

真 横长

长横两头粗中间细,左低右高,稳固整个结构。

月字底

肯 形长

首笔为竖撇或垂露竖,竖钩挺直。整个结体挺拔俊俏,有力地支撑了上面的结构。

儿字底

兄 右伸

撇画较直,竖弯钩起笔低于撇画起笔,与撇画保持适当距离。竖弯钩的竖笔向内倾斜,转折处圆转,横笔向右伸展,出钩向上。

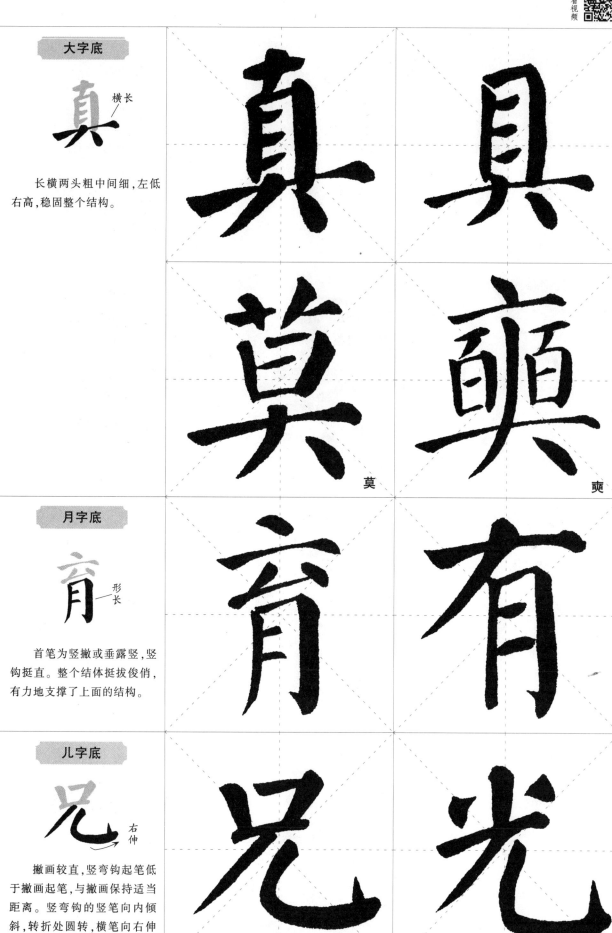

莫

奠

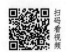
第五节　包围部首书写要领

　　"厂""广""尸"等部首居左上的,撇画斜度不大,宜长。"辶"类部首居左下的,捺画后段平向右伸展,宜长。"冂"类上包下的部首,横短竖长,两竖正直,右部竖钩宜长。"囗"类全包围部首,横短竖长的,形略窄,平正稳定,方方正正;横长竖短的,横要平,两竖皆向内斜。

厂字旁

撇长　横短

　　横画取斜势,撇画稍长向左下伸展,有弧度。其宽窄、长短应与被包围部分的疏密、大小相协调。

历　　厚

广字旁

点居中

　　点画为斜点,居中,与下横呼应;横较撇短,撇画舒展、劲挺、细长,略有弧度。

唐　　废

走之底

捺画托上

　　首点偏右,横折折撇与曲头捺可断可连,捺画重笔下压,在与上部右侧齐平处顿笔出锋,包容里面的结构。

逆　　蓬

尸字旁

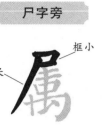

撇长　框小

上部"口"框呈扁形，以紧凑为上。撇画舒展开阔，力至笔端。

属

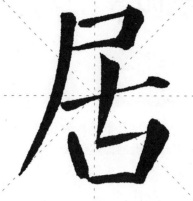

同字框

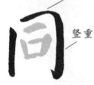

横轻　竖重

左竖可用垂露竖，如"同"字；也可用竖撇，如"周"字。横折钩横细竖钩厚重。里面与外面布白要协调。

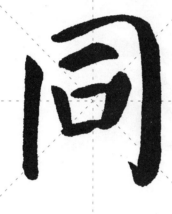

门字框

取势相向

注意两边宽窄协调变化。右竖钩厚重沉稳，中间两竖短，横画虽短但要有所变化。

开

阁

国字框

略长

部首方正，四脚平稳，两竖左轻右重，挺拔有力，左竖稍短，右竖稍长。封口横不与左右接。

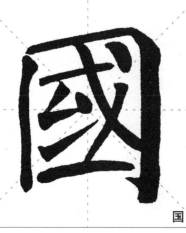

国

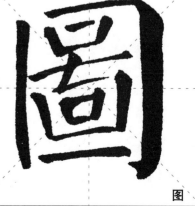

图

第四章　字形结构特征

第一节　独体字

独体字是以笔画为直接构成单位的汉字,是指某一汉字只有单个形体,不能被拆分,它不是由两个或两个以上的形体组成的字。独体字笔画之间的组合比较单纯,笔画数量比较少,它是一个整体,不与其他结构单位发生搭配关系。

主笔突出

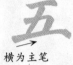

横为主笔

　　主笔是一个字中最核心的笔画,在字中起支撑和平衡作用,贯穿或是包含着其他笔画,它是整个字的脊梁。

　　从形态上看,凡厚实、长大、舒展的笔画,多为主笔。字中哪一笔为主笔,往往是约定俗成的,需要练习者观察更多的范字,寻找其中的规律。

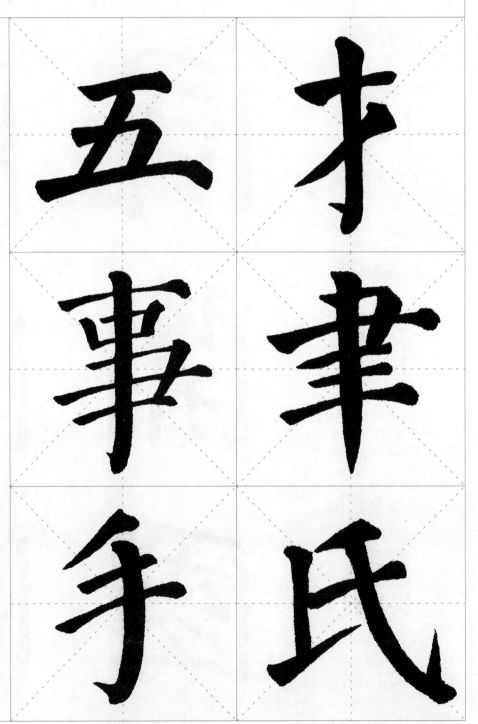

横平竖正

平
正

　　字中的横画要写得平,并非指将横画写成水平直线,而是应将横画写得稍向右上斜,这样看起来横画才显得"平"。

　　字中的竖画、竖钩要写得端正,竖主要是字中的长竖及在字中居中线的竖画,竖画端正,字形才端正、平稳。

斜中求正

正
斜

　　字中有倾斜笔画时,应通过其他笔画来平衡、补救,使结字重心不失,这就是斜中求正。

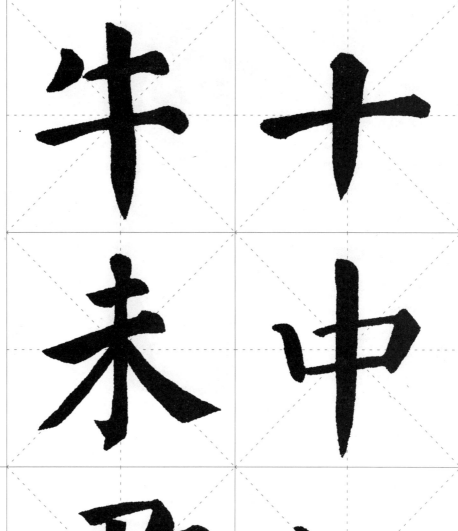

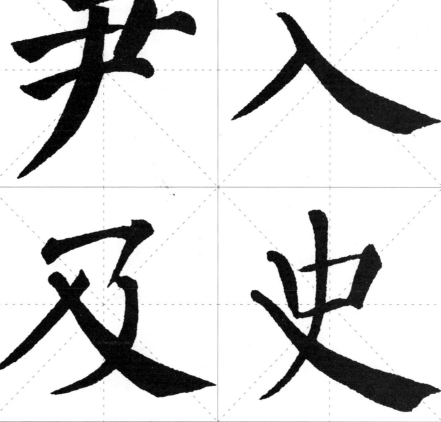

字　长

　　笔画为上下重叠或以竖长笔画为主笔的字,整体宜高,笔画要写得丰满,即高而不瘦。这类字整体呈长方形,在书写时多为横短竖长,竖画劲挺,这样整个字才有精神。

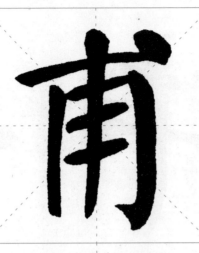

字　扁

　　扁的字不要拉长,也不可写得过宽,否则会显得更扁。为了防止字形过小,可以将上两角写得开阔些,下两角向中轴线略微收拢。

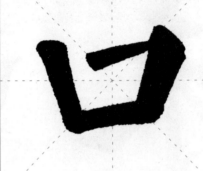

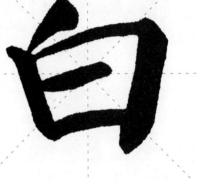

字　方

　　一般要将其上两角写平实,转折有棱角,左右竖笔要直,使四角平正,字形平稳。

字　圆

　　圆形结构的字要求重心平稳、横平竖直、撇捺伸展,这样才显得字正。

第二节　左右结构

　　左右结构的字由左右两部分组成,书写时要注意左右之间的穿插避让、疏密、收放等关系。根据左右两个部分所占比例,可以将左右结构分为左短右长、左长右短、左小右大、左窄右宽、左宽右窄等不同的结构形式。

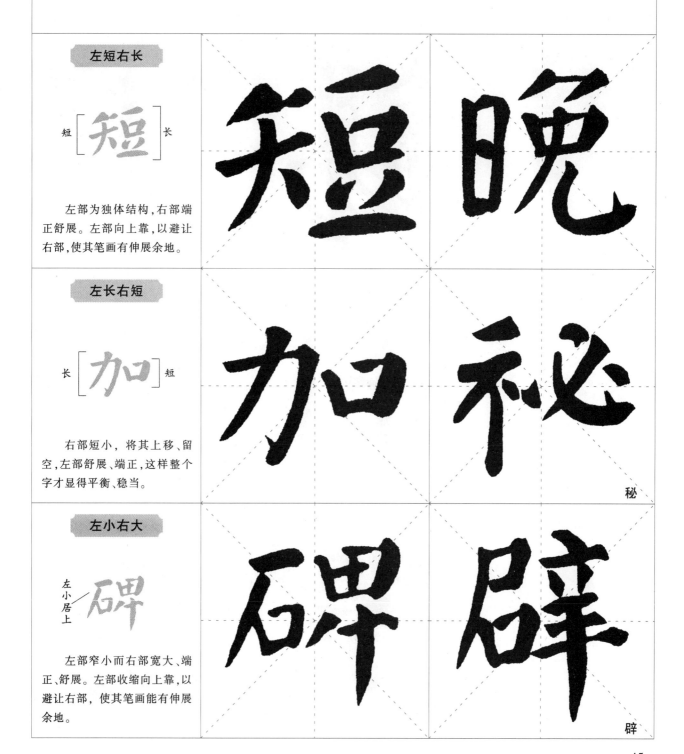

左短右长

短 [短] 长

　　左部为独体结构,右部端正舒展。左部向上靠,以避让右部,使其笔画有伸展余地。

左长右短

长 [加] 短

　　右部短小,将其上移、留空,左部舒展、端正,这样整个字才显得平衡、稳当。

秘

左小右大

左小居上 石卑

　　左部窄小而右部宽大、端正、舒展。左部收缩向上靠,以避让右部,使其笔画能有伸展余地。

辟

扫码看视频

左窄右宽

窄　宽

在左右结构中，笔画左部少右部多的字，要书写得左窄右宽，以右部为主，并且左部向右部靠拢。

这类字因左部笔画少而写得厚重，右部笔画多而写得疏朗与潇洒，从而使字的重心平稳，搭配匀称。

左宽右窄

宽　窄

左右结构中，左部的笔画多而右部的笔画少时，要写得左宽右窄，以左部为主。故写右部的偏旁时，竖画要写得挺拔、伸展、厚重，且注意左右部分的呼应和搭配。

左右穿插

左插

左右结构中，当左、右两边的笔画多且拥挤时，要注意书写的位置：相互插入对方空隙的地方或避让冲突，使整体显得紧凑，合为一体，不散乱。

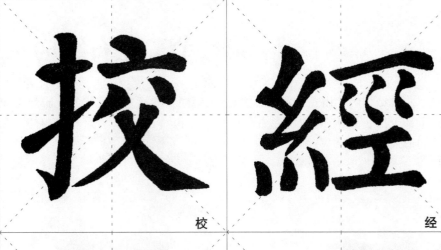

校

经

锡

荆

剑

- 46 -

左右挪让

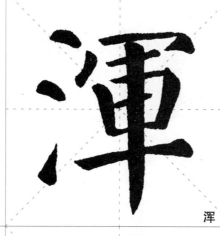

短且斜，以让右

左右结构的字左右部分进行相互穿插时，根据需要可以对相应笔画位置进行适当调整，但要注意避免笔画重叠，影响字形。

浑

诞

左合右分

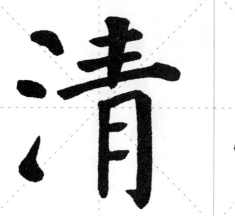

上下对正

字的右部是由上下两部或多部合成时，上下要靠拢、对正，形成整体，再和左部对齐。

标

左分右合

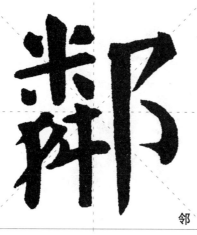

上下对正

字的左部是由上下两部或多部合成时，上下要靠拢、对正，形成一个整体。

邻

叔

左右皆分

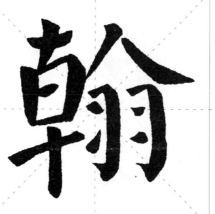

「羽」写窄

左右皆分的字构造复杂，要处理好各部件之间的位置关系，并将左右两部尽量写窄。

翰

务

第三节 左中右结构

在间架结构中,左中右结构是指一个汉字可以从左往右分为三个并列的部件,每一个部件都有其独立的结构类型。这类字笔画较多、结构复杂,书写时要注意笔画间的穿插避让,务使结构紧凑,切忌写宽。

书写提示

衛 高低错落

卫 左部和右部笔画简单,可稍微写疏朗一些,中部笔画稍多,要写紧凑。三部稍有错落,整体才不显得死板。

辩 左中右宽度基本相等,把左、中两个部分稍密集排列,整个字才能显得紧凑。

徽 左窄中右宽,这类字左边部首一般都是形态窄长,中间笔画多而稍作收敛,右部开张。

乡 左部"乡"写窄,撇折的撇取竖势,中部高度和左部大致相等,右部末笔竖画以悬针收笔,向下取势。

修 左中窄右宽,左、中部笔画修长,右部适当舒展,但要注意整个字形勿过宽。末三撇形态各异,写出差别。

滁 左中窄右宽,左、中部笔画修长,右部向外拓,整体结构丰满而不失节奏。

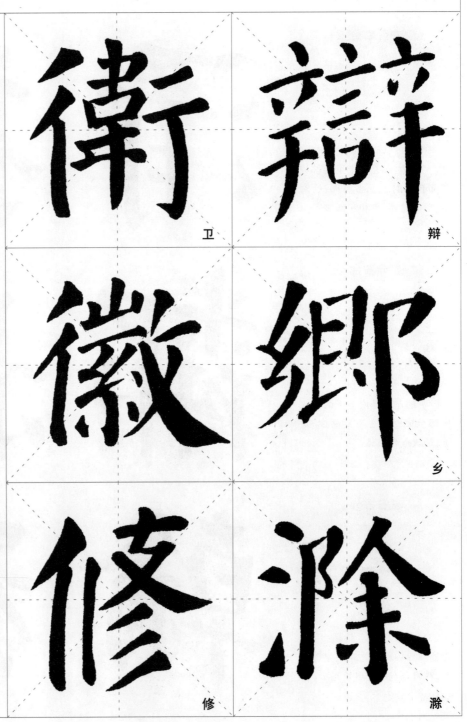

卫　辩　乡　修　滁

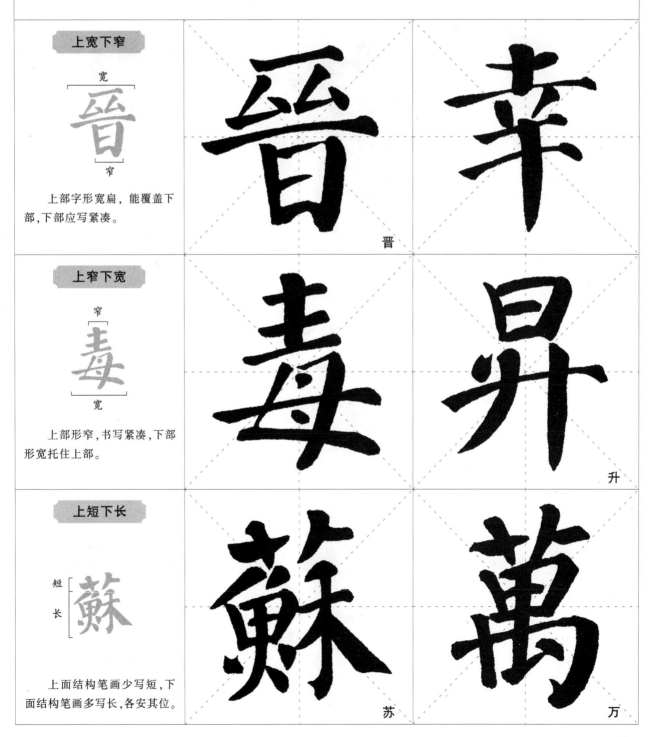

第四节　上下结构

　　上下结构的字由上下两部分组成,根据上面和下面两个构成部分所占的比例关系及形态,可分为上宽下窄、上窄下宽、上短下长、上长下短、上分下合、上合下分、上下皆分、上收下放、上放下收等不同组合。在书写时,可根据笔画的长短、疏密来安排字的结构,处理笔画与笔画之间、部件与部件之间的关系,把字写得协调和紧凑。

上宽下窄

宽
晋
窄

　上部字形宽扁,能覆盖下部,下部应写紧凑。

晋

幸

上窄下宽

窄
毒
宽

　上部形窄,书写紧凑,下部形宽托住上部。

毒

昇

升

上短下长

短
长
蘇

　上面结构笔画少写短,下面结构笔画多写长,各安其位。

蘇

苏

萬

万

上长下短

长
短

这类字上部笔画较多，笔画之间要有序排列，切勿散乱。下部笔画少，要书写有力，托住上部。

上分下合

上分

字的上部由左右两部分组成，书写时要分而不散，形成整体，与下部结合紧凑。

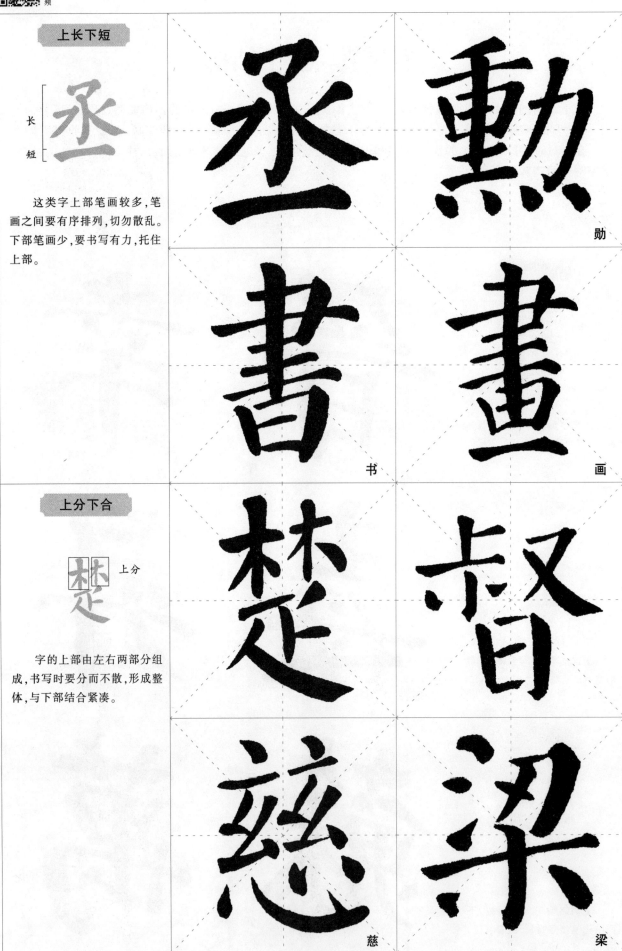

丞

书

勋

画

楚

督

慈

梁

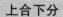

上合下分

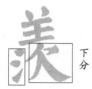

下部结构由左右两部分构成，应左右靠紧，形成整体，再与上部中心对正，向上靠拢。

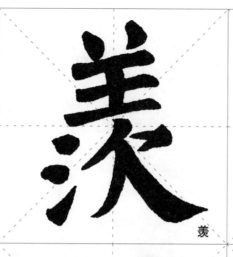

羑

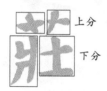

上下皆分

上部是左右结构，下部也为左右结构，这类字构造复杂，书写时要紧凑，处理好各部件之间的关系，勿使字形分散。

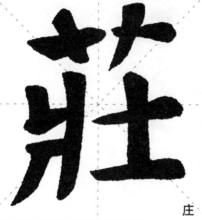

庄

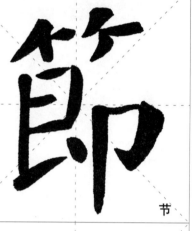

节

上收下放

以下部为主，上部收敛，下部适当伸展以托住上部。

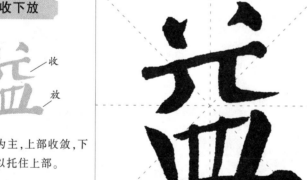

上放下收

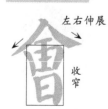

以上部为主，上部伸展覆下，下部写紧凑，适当上靠。

会

第五节　包围结构

　　包围结构，是指由内外两部分构成的字的结构类型。书写时内外两部分相互顾盼、照应。要注意包围部分与被包围部分的关系，两部分相互协调，下笔前考虑高低宽窄，勿将结字写得肥大。按内外两部的位置关系，包围结构可分为左上包、左下包、右上包、上包下、左包右和全包围等类型。

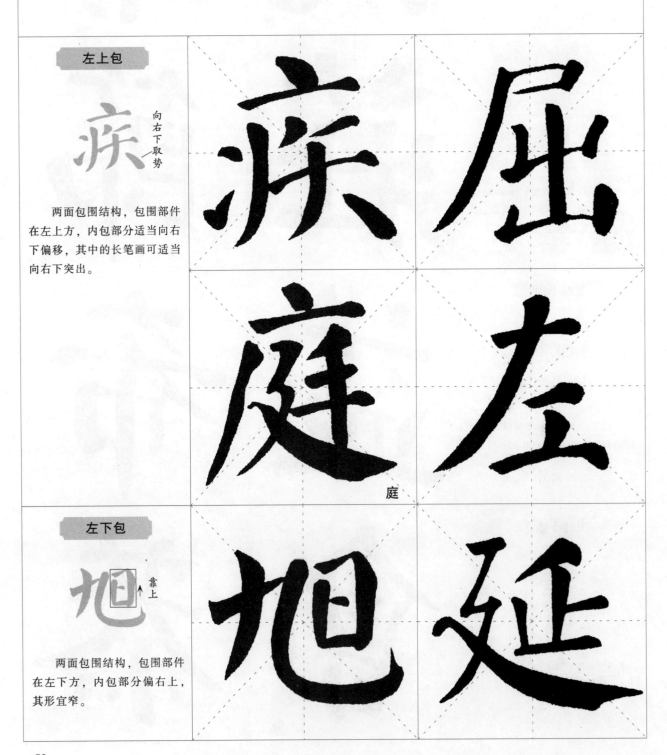

左上包

向右下取势

　　两面包围结构，包围部件在左上方，内包部分适当向右下偏移，其中的长笔画可适当向右下突出。

庭

左下包

靠上

　　两面包围结构，包围部件在左下方，内包部分偏右上，其形宜窄。

右上包

稍偏左

两面包围结构，包围部件在右上方，内包部分适当向左偏移。

司

上包下

靠上

三面包围结构，内包部分尽量向上靠拢，笔画一般不能低于字框。

闻

册

左包右

底横长

三面包围结构，内包部分应窄于包围部分中的底横，向左靠拢。"偃"为左右结构，其右部为左包右结构。

全包围

回抱

部首方正，书写时国字框不宜写成正方形，两竖左轻右重，左短右长，整体布白匀称。

国

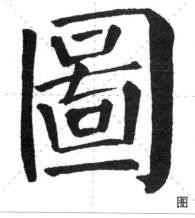

图

开宗明义

语出《孝经》，指说话、写文章一开始就讲明主要意思。

开 门字框的左边部分与右边部分的距离要适当，不可离得太远，否则会显得太散；也不可离得太近，否则会显得太拥挤。

宗 横钩覆盖下部结构。首点与下部竖钩对正。

明 "日"部繁写，与右部上平齐；"月"部撇为竖撇，右竖钩厚重有力。

义 "羊"部上方两点略重，三横均为短横，竖不出头。"我"部书写紧凑，横画较长，斜钩收敛。

春华秋实

比喻事物的因果关系，后用来引申比喻文采与德行，亦指时间的流逝，岁月的变迁。

春 三横间距均匀，依次加长，撇捺舒展，"日"部写紧凑，靠上。

华 中竖为主笔，笔画略粗，写直，以悬针收笔。

秋 "禾"部竖画写成竖钩，其下段略向右斜，以避让右部竖撇。

实 三部重叠，各部要写紧凑，适当写扁，勿使字形太长。

第五章　布势方法

第一节　疏与密

　　汉字楷书的结构布势以方正、匀称为主,结体端正美观。在独体字中,笔画少,结构宜疏朗,才不显得拘束;在合体字中,笔画繁多,结构紧凑茂密,才不显得散乱。

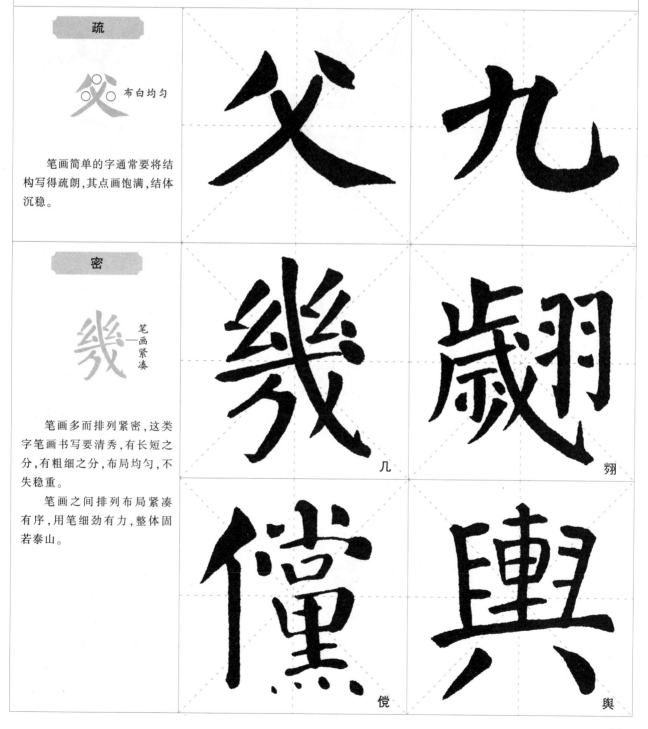

疏

布白均匀

　　笔画简单的字通常要将结构写得疏朗,其点画饱满,结体沉稳。

密

笔画紧凑

　　笔画多而排列紧密,这类字笔画书写要清秀,有长短之分,有粗细之分,布局均匀,不失稳重。
　　笔画之间排列布局紧凑有序,用笔细劲有力,整体固若泰山。

几

翔

傥

舆

第二节　大与小

　　笔画繁多、结构复杂的字,不能写得太大,写得越大会愈显松散;笔画少、结构简单的字,用笔稍重,布势匀称,不能写得太大或太小。

大

左轻　右重

横轻竖重　撇轻捺重

　　字形大,点横之间要写得紧凑,用笔轻重搭配适宜。
　　注意笔画间相互穿插、挪让,布白均匀。

小

粗重

　　笔画少,且没有长笔画的字,字形小,点画饱满、沉实,小中见大。

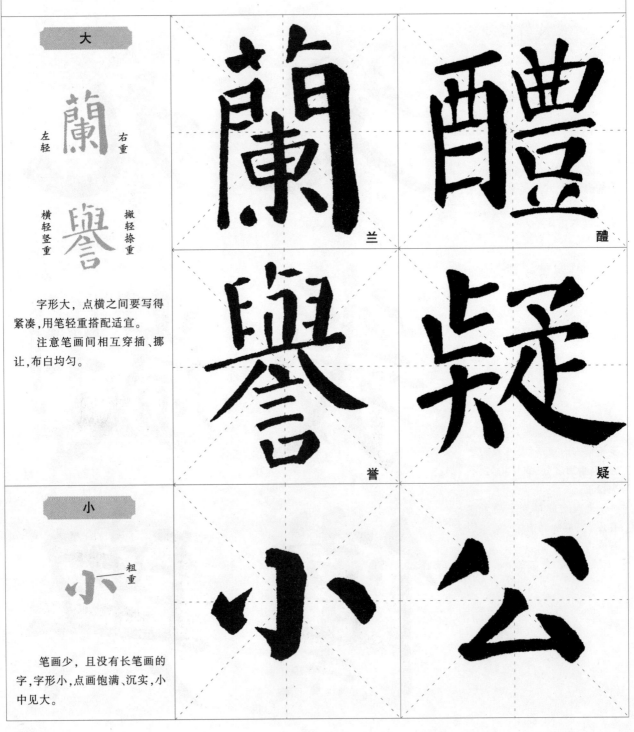

兰　醴　誉　疑　小　公

第三节　长与短

　　楷书书写中横画多竖画少,且横画短竖画长、上下多层重叠的字,字形窄长的字,不宜故意压扁;横画少竖画多,且横画长竖画短、左右并列的字,字形短而宽,应避免字形过小。

长

形长

　　字形窄长的字,上下收紧,左右勿写宽。

　　实　为上中下三部,下部端正,确保整体平衡。

　　于　两横自左下往右上斜,竖钩呈弧形。

　　食　竖画挺拔,点画简洁,捺画舒展。

　　直　横画变化丰富,竖画厚重有力。

短

形短

　　字形短而宽,笔画向左右适当伸展,勿将其拉长。

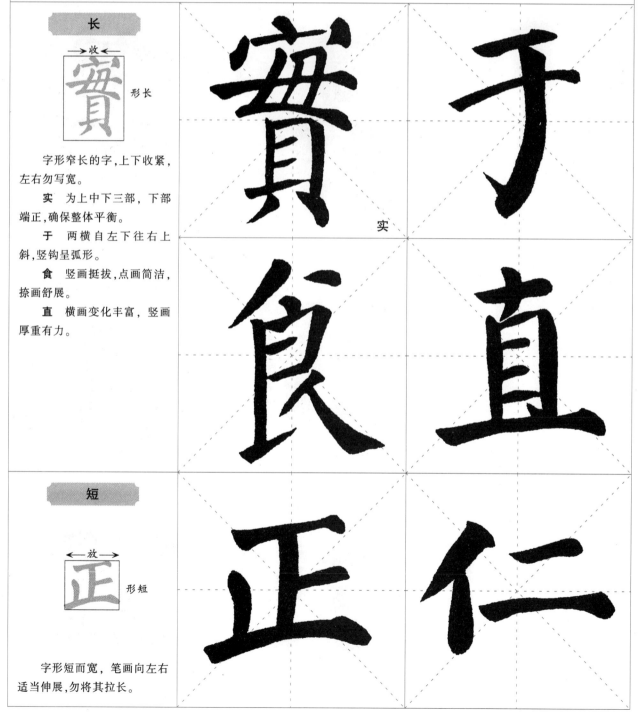

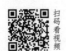
第四节　重与并

上边笔画与下边笔画结构相同的叫"重",左边笔画与右边笔画相同的叫"并"。书写"重"或"并"的字时,相同部件应做出变化,以取得大小、收放的对比效果。

重

上部是次,下部是主,书写时注意上面与下面的布势,要上收下紧。

"出"字底横宜长,宜平出;"多"字最后一撇最长,自右上往左下撇出。

"昌"与"吕"("宫"的下部)任由其下部宽大,以使下部能稳托字的上部。

并

左边形小为次,右边形大为主,整个字左收右放。

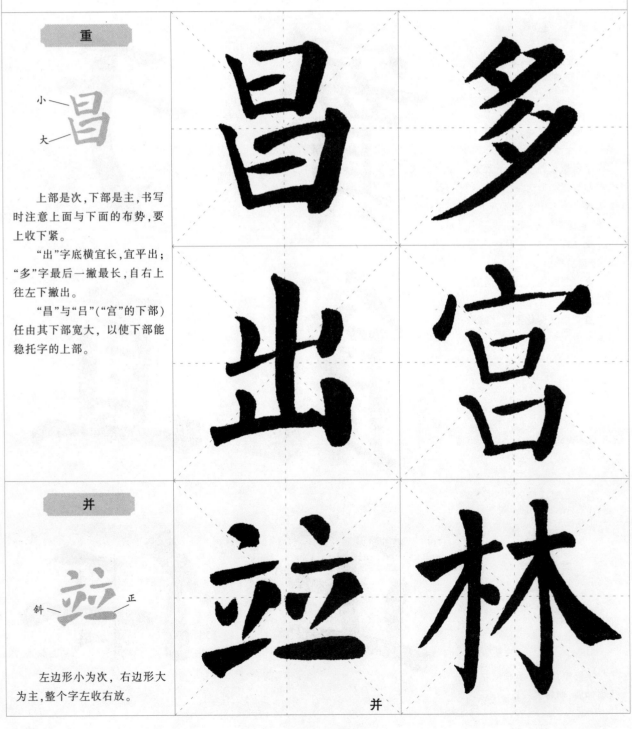

并

第五节　堆与插

　　三个相同笔画结构重叠在一起的叫"堆"。在字形中出现比较多的水平和垂直以及斜向笔画的穿插，叫"插"。

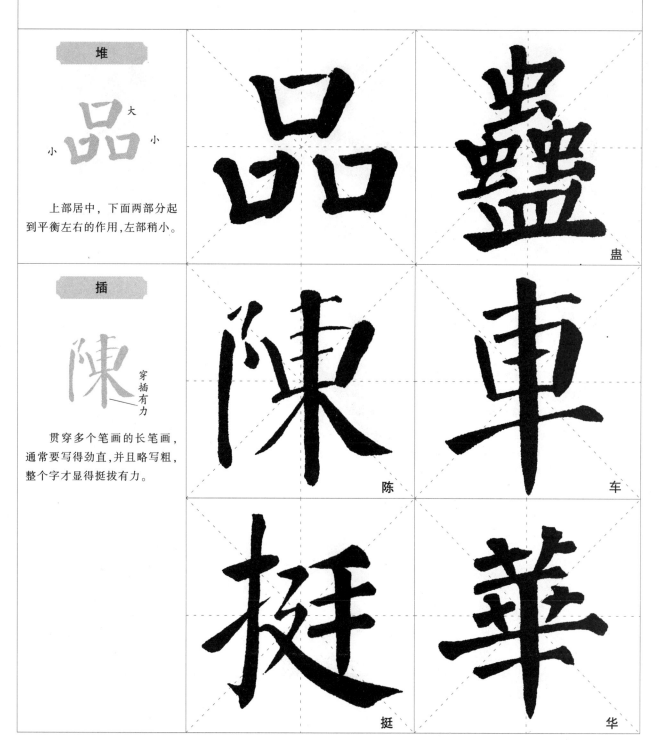

堆

上部居中，下面两部分起到平衡左右的作用，左部稍小。

插

穿插有力

　　贯穿多个笔画的长笔画，通常要写得劲直，并且略写粗，整个字才显得挺拔有力。

盅

陈

车

挺

华

第六节　欹　侧

　　一个字的重心是该字的支撑力点,是整体平衡的关键。字中以斜向笔画(大多为撇、捺、斜向钩画等)为主的字,应以其他笔画作为补救,以平衡字的重心。

书写提示

上下对正

　　"考""省"整个结构方正中带欹斜,形态灵活而不呆板,气势贯通,端庄严谨。

　　以撇、捺、斜向钩画为主的字,其斜画相交或撇与横、点、竖交点居中,以平衡重心,如"少""君"二字。

　　"佐"字左部撇短,右部撇长,"篆"字下部左收右放。整字偏中求正,在动势中求得平衡。

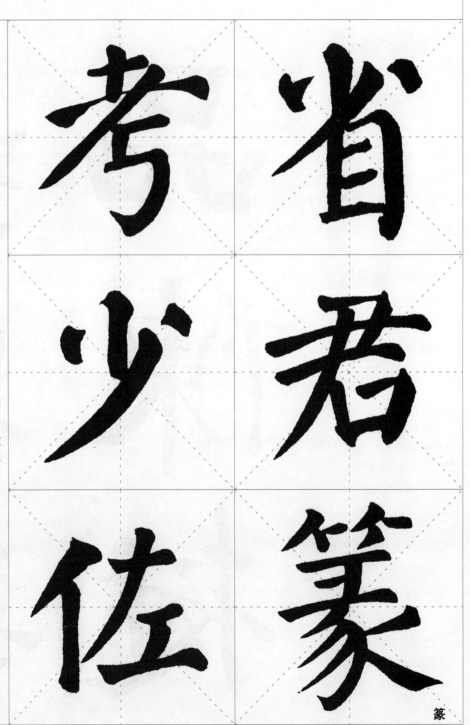

篆

第六章　章法与作品创作

第一节　章　法

章法是把一个个字组成篇章的方法，是组织安排字与字、行与行之间承接呼应的方法。清人朱和羹在《临池心解》中言道："作书贵一气贯注。凡作一字，上下有承接，左右有呼应，打叠一片，方为尽善尽美。即此推之，数字、数行、数十行，总在精神团结，神不外散。"从单个字的承接呼应，到字与字、行与行之间的上下承接、左右呼应，都要一气贯注，形成一个和谐的整体。

章法又是安排字与字、行与行之间空白的方法，从这个角度来讲，章法又叫"布白"。清人蒋和在《书法正宗》中说："布白有三，字中之布白，逐字之布白，行间之布白，初学皆须停匀。"字中之布白，就是前面所讲的字的结构；逐字之布白，行间之布白，即指字与字、行与行之间的空白安排。这与清代邓石如"计白当黑"的理论相关：在纸上写成的字，有字的地方叫"黑"，无字的地方叫"白"；有字处是字，无字的空白也是"字"；有字处要留意，无字的空白，我们也要当作字来安排考虑。

明代张绅在《法书通释》中说："行款中间所空素地亦有法度，疏不至远，密不至近，如织锦之法，花地相间，须要得宜耳。"即是说对行款间的空白地方，要合理安排，疏要不觉得松散，密要不显得拥挤。疏密得当，才会气息畅通。

学习章法，要善于运用笔墨之外的空白之处，使黑白虚实相映成趣，字里行间上下承接，左右顾盼，相互映带，彼此照应，整篇既富有变化又浑然一体。

章法的妙处，在于变化万端，不像用笔和结构那样具体，要靠我们在书法学习中去不断地认真体会。

一般而言，楷书章法的基本形式有两种。

一、纵有行，横有列

竖成行，横成列，通篇纵横排列整齐，以整齐为美，这是初学楷书最常见的形式。它又分为有格子和无格子两种。字小多白，要保留格子，没有格子，就显得太空、太虚，所以格子也应看作字。字大满格的，不保留格子，通常是折格子或蒙在格子上书写。书写时，每个字都要写在格子正中，写得太偏，横竖排列就会显得不整齐。

初学作品创作要写得平稳、均匀，熟练之后，则要进一步写出字的大小长短、斜正疏密等不同的自然形态，在变化中求得匀称和协调，以避免刻板。

二、纵有行，横无列

竖成行，行距相等，每行字数不等，横不成列。这种形式通常见于小楷作品的书写。由于字形大小长短不一，各字相互穿插错落，使得整篇显得整齐而又富有变化。

第二节　书法作品的组成

一幅书法作品，通常由正文书写和落款钤印两部分组成。在正文书写之前，先要根据纸张大小和字数多少，做出总体安排；从这个角度来讲，正文四边的空白也是作品的组成部分。

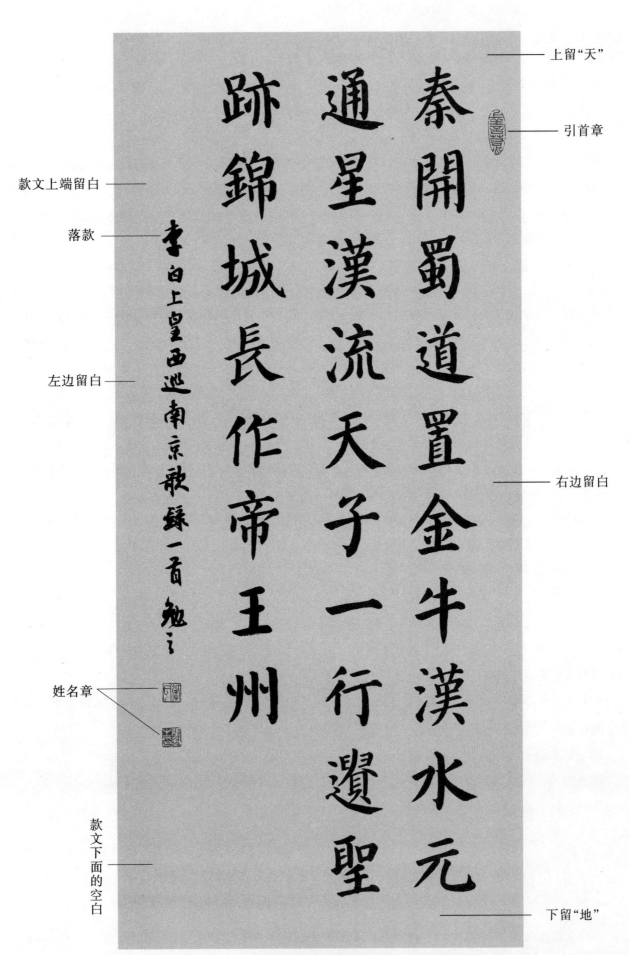

秦開蜀道置金牛漢水元

通星漢流天子一行遺聖

跡錦城長作帝王州

李白上皇西巡南京歌錄一首勉之

上留"天"

引首章

款文上端留白

落款

左边留白

右边留白

姓名章

款文下面的空白

下留"地"

作品的组成示意图

一、四边留白

整幅作品的布局，要注意留出四周的空白，切不可顶"天"立"地"，满纸墨气，给人一种压迫、拥塞之感。竖式作品上下边的留空（称为"天""地"）要大于左右两边，"天"通常又比"地"稍长一点。横式作品左右两边的留白要大于上下两边，"天"与"地"相等。总之，要上留"天"，下留"地"，左右留白，使四周气息畅通。

二、正文书写

正文书写用竖式，即每行从上到下书写，各行从右到左书写。正文是作品的主体，初学安排时，最好把落款和钤印的位置也留出来，这样更有利于整体布局。

三、落款

落款又叫题款、署款，有单款和双款之分。单款通常写出正文的出处、书写时间和书写人姓名等内容，单款也叫下款；在下款的上方写出赠送对象及称呼，称为上款，上下款合称双款。

楷书作品落款通常用行楷或行书，要"文正款活"。落款在正文之后，其字号要小于正文。正文最后一行下面空白较多时，落款可写在下面，但不要太挤，款文下面还要留出一段空白。正文末行下面空白较少，落款就要在正文末行的左边，另起一行写。款文位置要稍偏上，即款文上端的留空要小于款文下面的空白。

四、钤印

钤印，是书写人签名后，盖上印章，以示取信于人。同时，它在书法作品中又起着调节重心、丰富色彩、增强艺术效果的作用。印章的大小和款字相近，最好比款字稍小，不宜大过款字。姓名章盖在落款的下面或左边，若盖两方，宜一方朱文，一方白文，印文也不要重复；两印之间要适当拉开距离。引首章通常盖在正文首行第一或第二字的右边。用印的多少及位置，要根据作品的空白来安排，一幅作品用印不宜过多，以一至两方为宜，包括引首章，一般不超过三方，即所谓"印不过三"。盖多了不但不美，反而会显得庸俗。

横披示意图

第三节 书法作品的常见幅式

书法作品中常见的幅式有横披、中堂、条幅、对联、条屏、斗方和扇面等几种。

一、横披

横披又叫"横幅",一般指长度是高度的两倍或两倍以上的横式作品。字数不多时,从右到左写成一行,字距略小于左右两边的空白。字数较多时竖写成行,各行从右写到左。常用于书房或厅堂侧的布置。

二、中堂

中堂是尺幅较大的竖式作品。长度通常等于、大于或略小于宽度的两倍,常以整张宣纸(四尺或三尺)写成,多悬挂于厅堂正中。

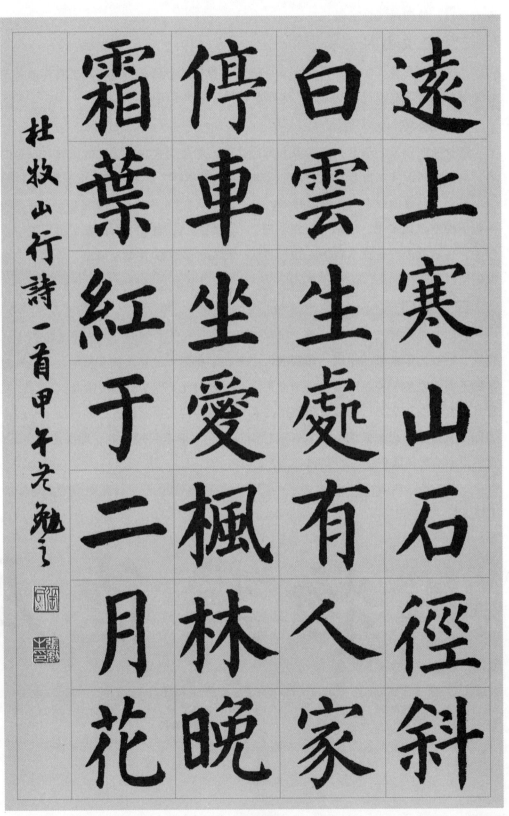

中堂示意图

三、条幅

条幅是宽度不及中堂的竖式作品，长度是宽度的两倍以上，以四倍于宽度的最为常见。通常以整张宣纸竖向对裁而成。条幅适用面最广，一般斋、堂、馆、店皆可悬挂。

条幅示意图

四、对联

对联又叫"楹联"，是用两张相同的条幅，书写一副对联所组成的书法作品形式。上联居右，下联居左。字数不多的对联，单行居中竖写。布局要求左右对称，天地对齐，上下承接，相互对比，左右呼应，高低齐平。上款写在上联右边，位置较高；下款写在下联左边，位置稍低。只落单款时，则写在下联左边中间偏上的位置。对联多悬挂于中堂两边。

对联示意图

五、条屏

条屏也叫"屏条"，是由尺寸相同的一组条幅组成，成双数，最少4幅，多则可达12幅，适合较大的墙面悬挂。它分为两种：一种由可以独立成幅的一组条幅组成；一种由不能独立成幅，并列起来合成一件作品的一组条幅组成。

六、斗方

斗方是长宽尺寸相等或相近的方形作品形式。斗方四周留白大致相同。落款位于正文左边，落款上下不宜与正文平齐，以避免形式呆板。

斗方示意图一

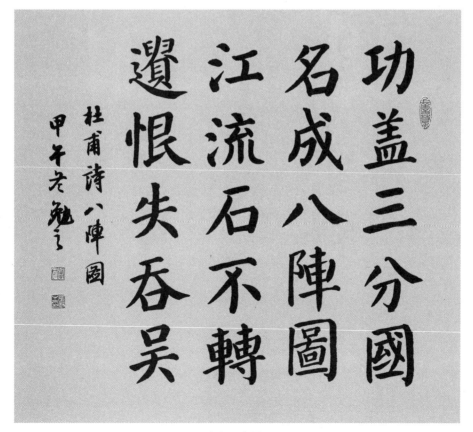

斗方示意图二

七、扇面

扇面分为团扇扇面和折扇扇面。

团扇扇面的形状，多为圆形，其作品可随形写成圆形，也可写成方形，或半方半圆，其布白变化丰富，形式多种多样。

折扇扇面形状上宽下窄，有弧线，有直线，既多样，又统一。可利用扇面宽度，由右到左写 2~4 字；也可采用长行与短行相间，每两行留出半行空白的方式，写较多的字，在参差变化中，写出整齐均衡之美；还可以在上端每行书写二字，下面留大片空白，最后落一行或几行较长的款来打破平衡，以求参差变化。

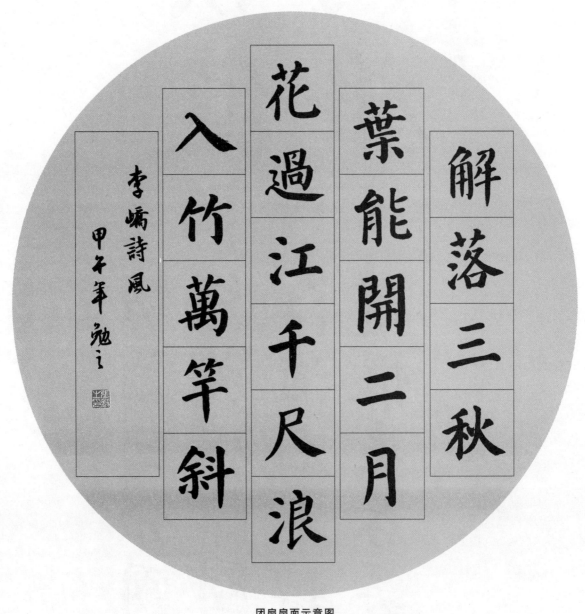

团扇扇面示意图

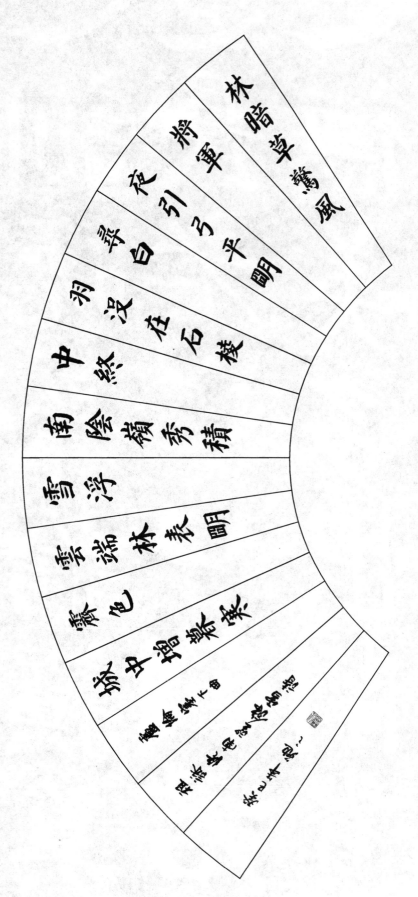

折扇扇面示意图

孩集蓼，不及过庭之训；晚暮论撰，莫追长老之口。故君之德美，多恨阙遗。铭曰……

孩集蓼不及過庭
之訓晚暮論誤莫
追長老之口故君
之德美多恨闕遺
銘曰

之學家非夫君之
積德累仁貽謀有
裕則何以流光末
裔錫羨盛時小子
真卿聿修是恭嬰

非夫君之积德累仁，贻谋有裕，则何以流光末裔，锡羡盛时？小子真卿，聿修是恭。婴

映　著　宣　勝　元
儒　述　韶　怡　淵
林　學　等　渾　溫
故　業　多　允　之
當　文　以　濟　舒
代　翰　名　挺　說
謂　交　德　式　順

春卿杲卿曜卿允

南而下泉君之羣

從光庭千里康成

希莊日損隱朝匡

朝昇庠恭敏邻幾

三人四世爲學士

侍讀事見柳芳續

卓絕殷寅著姓略

小監少保以德行

詞翰爲天下所推

京兆參軍頴須頴
兹童稚未仕自黃
門御正至君父叔
兄弟泉子姪揚庭
益期昭甫強學十

南府法曹。頔，奉礼郎。頠，江陵参军。頏，当阳主簿。颂，河中参军。顶，卫尉主簿。愿，左千牛。颐、颏并

頴左千牛頤頒兟

叅軍頂衛尉主簿

當陽主簿頌河中

郎頠江陵叅軍頠

蘭府法曹頔奉禮

江丞。覦，绵州参军。

靓，盐亭尉。颖，仁和，有政理，蓬州长史。慈明，仁顺干蛊，都水使者。颖，介直河

江丞覦绵州参军

靓盐亭尉颖仁和

有政理蓬州长史

慈明仁顺干蛊都

水使者颖介直河

鳳翔參軍。頟，通悟，頗善隸書，太子洗馬，鄭王府司馬。並不幸短命。通明，好屬文，項城尉。翔，溫

鳳翔參軍頟通悟
頟善隸書太子洗
馬鄭王府司馬並
不幸短命通明好
屬文項城尉歲溫

華正頴竝早夭
好五言，校書郎。
頴，仁孝方正，明經，大理司直，充張萬頃嶺南營田判官。顗，

華正頴竝早夭。
好五言校書郎
仁孝方直充正明經
理司張萬頃
嶺南營田判官顗

干、沛、诩、颇、泉明男诞，及君外曾孙沈盈、卢逊，并为逆贼所害，俱蒙赠五品京官。濬、好属文。翘、

幹沛詡頗泉明男

誕及君外曾孫沈

盈盧逊立為逊賊

所害俱蒙贈五品

京官濬好屬文翹

邛 谋 道 蠻 孫

州 彭 父 泉 紘

司 州 開 明 通

馬 劼 土 孝 義

季 馬 門 義 尉

明 威 佐 有 沒

子 明 其 吏 于

攸　邠　軍　江
倫　鄉　司　陵
竝　早　馬　少
為　世　充　長　尹
武　名　國　卿　荆
官　鄉　質　晉　南
玄　侗　多　卿　行
　　佶　無

節度採訪觀察使

魯郡公兒臧敦實

有吏能舉縣令宰

延昌四為御史充

太尉郭子儀判官

卿，举进士，校书郎。举文词秀逸，醴泉尉，黜陟使王铦，以清白名闻。七为宪官，九为省官，荐为

卿舉進士校書郎

舉文詞秀逸醴泉

尉黜陟使王鉷以

清白名聞七為憲

官九為省官薦為

卿，仁厚，有吏材，富平尉。真长，耿介，举明经。幼舆，敦雅，有酝藉，通班《汉书》，左清道率府兵曹。真

卿仁厚有吏材富
平尉真長耿介舉
明經幼輿敦雅有
醞藉通班漢書左
清道率府兵曹真

人皆諷誦之善草

書判頻入等第

歷左補闕殿中侍

御史三為郎官國

子業金鄉男高

草书，胤山令。茂曾，讷言敏行，颇工篆籀，犍为司马。阙疑，仁孝，善《诗》《春秋》，杭州参军。允南，工诗，

草書胤山令茂曾

訥言敏行頗工篆

籀犍為司馬闕疑

仁孝善詩春秋杭

州叅軍允南工詩

晉言不絶贈太子

太保諡曰忠曜卿

工詩善草隸十六

以詞學直崇文館

淄川司馬旭卿善

晉言不绝。赠太子太保，谥曰忠。曜卿，工诗，善草隶，十六以词学直崇文馆，淄川司马。旭卿，善

钦凑，开土门，擒其心手何千年、高邈，迁卫尉卿，兼御史中丞。城守陷贼，东京遇害，楚毒参下，

钦凑開土門擒其
心手何千季

心手何千年、高邈

遷衛尉卿兼御史

中丞城守陷賊東

京遇害楚毒参下

南節度判官偃師丞

丞杲卿忠烈有清

識吏幹累遷太常

丞攝常山太守殺

逆賊安禄山將李

南节度判官，偃师丞。杲卿，忠烈，有清识吏干，累迁太常丞，摄常山太守，杀逆贼安禄山将李

二七

才故華翰尉
又相犀有曾
為國浦風孫
張蘇　義春
　頻蜀明卿
敕舉二　工
忠茂縣經詞

尉。曾孙：春卿，工词翰，有风义，明经拔萃，犀浦、蜀二县尉。故相国苏颋举茂才，又为张敬忠剑

酒太子少保德業

具陸擭神道碑會

宗襄州參軍孝友

翊楚州司馬澄左

潤偁涪城衛

酒、太子少保，德业具陆据《神道碑》。会宗，襄州参军。孝友，楚州司马。澄，左卫翊卫。润、偁、涪城

沂豪三州刺史贈

祕書監惟貞頻以

赤尉丞太子文

書判入高等歷幾

薛王友贈國子祭

特標牓之，名動海内。從調以書判入高等者三，累遷太子舍人屬玄宗監國，專掌令畫滁

特标榜之，名动海内。从调以书判入高等者三，累迁太子舍人。属玄宗监国，专掌令画，滁、

殆庶、无恤、辟非、少连、务滋，皆著学行，以柳令外甥不得仕进。孙：元孙，举进士，考功员外刘奇

殆庶無恤辟非少

連務滋皆著學行

以柳令外甥不得

仕進孫元舉進

士考功員外劉奇

甫，晉王、曹王侍讀，贈華州刺史，事具真卿所撰《神道碑》。敬仲，吏部郎中，事具劉子玄《神道碑》。

甫晉曹王侍讀

贈華州刺史事具

真卿所撰神道碑

敬仲吏部郎中

具劉子玄神道碑

窆于京城東南萬
秊縣寧安鄉之鳳
栖原先夫人陳郡
眾柳夫人同合
祔焉禮也七子昭

督府長史明慶六

加上護軍君安

時處順恬

不幸遇疾傾逝于

府之官舍既而旋

彰素里，行成兰室。鹤籥驰誉，龙楼委质。』当代荣之。六年，以后夫人兄中书令柳奭亲累，贬夔州都

奭　夫　質　鶴　彰
親　人　當　籥　素
累　兄　代　馳　里
貶　中　之　舉　行
　　書　六　龍　戌
　　令　年　樓　蘭
州　柳　以　爽　室
都　　　後

兄弟不宜相褒述乃命中書舍人蕭

鈞特贊君曰依仁服

義懷文守一履道

自居下惟終日德

通事舍人育德，又奉令於司经局校定经史。太宗尝图画崇贤诸学士，命监为赞，以君与监

通事舍人育德又奉令於司經局校定經太宗尝圖畫崇賢諸學士命監為讚以人君與監

監師古、礼部侍郎相時齊名，監与君同時为崇贤、弘文馆学士，礼部为天册府学士，弟太子

冊府學士弟太子

館學士禮部為天

同時為崇賢弘文

相時齊名監上

監師古禮部侍郎

學藝優敏宜加獎
擢乃拜陳王屬學
士如故遷曹王友
無何拜祕書省著
作郎君與兄祕書

学艺优敏，宜加奖擢。』乃拜陈王属，学士如故。迁曹王友。无何，拜秘书省著作郎。君与兄秘书

一四

直監加崇賢館學

官廢出補蔣王

文學弘文館學士

礼徽元秊三月

制曰具官君

貞觀三年六月，兼行雍州參軍事。六年七月，授著作佐郎。七年六月，授詹事主簿，轉太子內

貞觀三年六月燕
兼行雍州參軍事
秊七月授著作佐
郎七秊六月授詹
事主簿轉太子內

褐秘书省校书郎。武德中，授右领左右府铠曹参军。九年十一月，授轻车都尉，兼直秘书省。

書省校書郎
武德中授右領左
右府鎧曹參軍九
年十一月授輕車
都尉兼直秘書省

籍元太散
多平宗正
所十平議
刊一京大
定月城夫
義從授勳
寧朝解

訓秘閣司經史

诂训，秘阁、司经史籍，多所刊定。义宁元年十一月，从太宗平京城，授朝散、正议大夫勋，解

少時學業顏氏為

優其後職位溫氏

為盛其後職位

為盛事具唐史

幼而朗晤識量弘

遂工於篆籀尤精

少时学业，颜氏为优；其后职位，温氏为盛。』事具《唐史》。君幼而朗晤，识量弘远，工於篆籀，尤精

弟愍楚與彥博同
直內史省愍楚弟
遊秦與彥將俱典
祕閣二家兄弟各
為一時

弟愍楚，与彦博同直内史省；愍楚弟游秦，与彦将俱典秘阁。二家兄弟，各为一时人物之选。

英童女，《英童集》呼『顏郎』是也，更唱和者二十余首。《溫大雅傳》云：『初，君在隋，与大雅俱仕東宮；

英童女英童集呼
顏郎是也更唱和
者二十餘首溫大
雅傳云初君在隋
入雅俱仕東宮

序》君自作，后加逾岷将军。太宗为秦王，精选僚属，拜记室参军，加仪同。娶御正中大夫殷

序君自作後加踰
岷將軍太宗為
秦王精選僚屬拜
記室叅軍同
娶御正中大夫殷

隋司經局校書東

宮學士長寧王侍

讀與沛國劉臻辯

論經義臻屢屈焉

齊書黃門傳云集

隋司經局校書、东宫学士、长宁王侍读，与沛国刘臻辩论经义，臻屡屈焉。《齐书·黄门传》云，《集

隋东宫学士，《齐书》有传。始自南入北，今为京兆长安人。父讳思鲁，博学善属文，尤工诂训。仕

隋東宮學士齊書
有傳始自南入
北今為京兆長安人
父讳思魯博學善
属文尤工詁訓仕

绝。事见《梁》《齐》《周书》。曾祖讳协，梁湘东王记室参军，《文苑》有传。祖讳之推，北齐给事黄门侍郎，

絕事見梁齊周书

曾祖辯揚梁湘東

王記室參軍苑

有傅祖辯之推北

齊給事黃門侍郎

并书。君讳勤礼，字敬，琅邪临沂人。高祖讳见远，齐御史中丞，梁武帝受禅，不食数日，一恸而

二

并書君諱勤禮字

敬琅邪臨沂人高

祖諱遂齊御史

中丞梁武帝受禪

不食數日一慟而

唐故秘书省著作郎、夔州都督府长史、上护军颜君神道碑。曾孙鲁郡开国公真卿撰

唐故秘書省著作
郎夔州都督府長
上護軍顏君神
道碑曾孫魯
郡開國公真卿撰

一